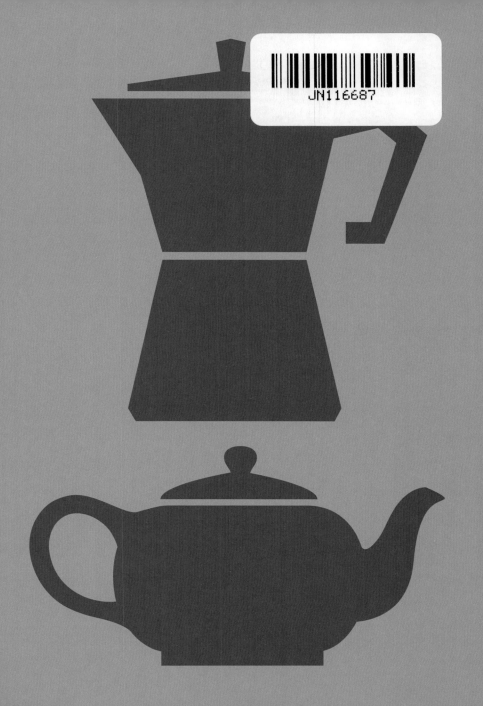

Packaged for Life - Coffee & Tea: Modern Packaging
Design Solutions for Everyday Products

First published and distributed by viction:workshop ltd.

Edited and produced by viction:ary
Creative direction by Victor Cheung
©2020 viction:workshop ltd.
English typeset in Separat by Or Type.

This Japanese edition was produced and published in
Japan in 2021 by Graphic-sha Publishing Co., Ltd.
1-14-17 Kudankita, Chiyodaku, Tokyo 102-0073, Japan
Japanese translation © 2021 Graphic-sha Publishing Co.,
Ltd.

Japanese edition creative staff
Translation: Yuko Wada
Cover design and text layout: Shinichi Ishioka
Editing: ferment books
Publishing coordination: Ryoko Nanjo (Graphic-sha
 Publishing Co., Ltd.)

ISBN978-4-7661 3495-7 C3070
Printed in China

PACKAGED FOR LIFE®

PACKAGING DESIGN FOR
EVERYDAY OBJECTS

COFFEE & TEA

ルン-ハオ・チャン

⇈
はじめに

朝の8時、忙しい一日が始まる前に心を落ち着かせるための時間がほとんど残っていないときでも、午後の3時に、太陽の優しい光線が窓際からあなたを手招きしているときでも、あなたの魂を鎮め、救ってくれる一杯の琥珀色の液体。潜在意識の求めから生じるシンプルな儀式として自身を癒したり、自身の内面に潜行するひととき。コーヒーや紅茶のたまらない魅力を垣間見られるのはそんなときだ。

　色が明るくても暗くても、見た目だけでその飲みものがどれだけ甘いか苦いかが分かることはほとんどない。だからこそ、そのパッケージが、イマジネーションを掻き立てるストーリーで飲みもののシーンを設定する。詩的な手法で香りと風味を生き生きとさせるこうしたストーリーは、五感に語りかけることで、製品の個性を視覚的に表現する役割を果たしている。結局のところコーヒーや紅茶は、現代社会においてアップテンポに行動する人にも、ゆっくりとしたテンポで動く人にも、うまく調和し得るものなのだ。

　わたしがコーヒーや紅茶のパッケージ制作に取り組むときは製品の背後にあるストーリーをなによりも先に構築することが多い。ストーリーを核としたデザインは、より一層説得力のあるパワフルなものになるからだ。また、「だれが」「なぜ」「どこで」といった飲みものの文脈を決めたうえで、自分が発見したすべてをひとつのアイデアや文章に凝縮することにより、キー・コンセプトを定義するようにしている。なぜなら製品のパッケージはそのブランド特有の価値を正確に伝える必要があるからだ。

お茶を一口飲んだとき、山頂の肌寒さと手のひらの温かさを同時に感じることができるのは、春から秋まで、恵みを与えてくれる山々への愛の証として雲霧の中で勤勉に働く農民たちのおかげだ。　その一方で、コーヒーを一口すするのは、ある季節になるとやってくるモンスーンを飼いならすようなもの。そのコーヒーは、何千回もの分析と試行錯誤を経て技術を完成させた熟練の職人たちにより、独特なマイクロクライメイト（局所気候）において収穫され、注意深くローストされ、愛情込めて抽出されたものなのだ。

　現在、美的価値があらゆる製品の基本的な構成要素を形成するようになるにつれ、コーヒーやお茶のパッケージが果たす役割も進化し、これまで以上に製品としてのキャラクターを表現し、文化を体現し、ライフスタイルをカプセル化するようになった。情熱と感情を呼び覚ますキャンバスであるパッケージは、製品の旅路を描き、そのあり様を心をこめて提示するものであるべきだ。そうすればどんなペースやテンポで暮らしているユーザーも五感のすべてでそれに同調できるようになるのだ。

→　FLORAL BLEND P. 052-055
　　BEAUTEA P. 154-157

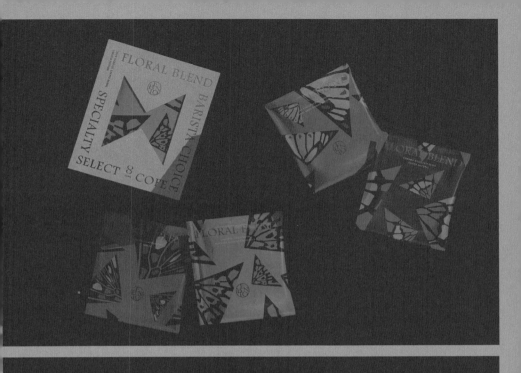

原材料名：

パッケージ・デザインの
インスピレーション
100%

コーヒー

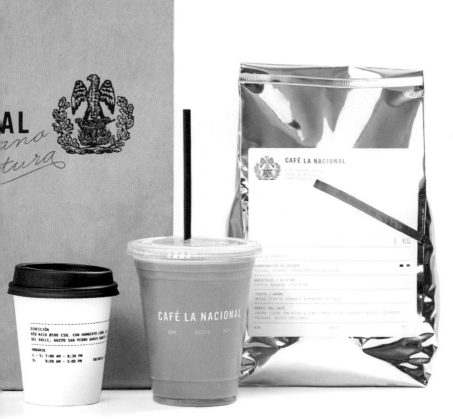

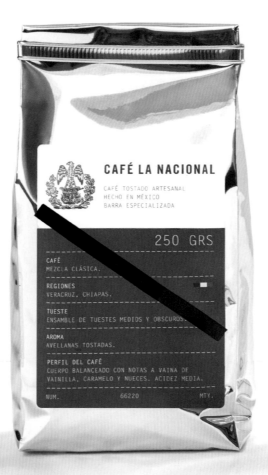

CAFÉ LA NACIONAL

CAFÉ TOSTADO ARTESANAL
HECHO EN MÉXICO
BARRA ESPECIALIZADA

250 GRS

CAFÉ
MEZCLA CLÁSICA.

REGIONES
VERACRUZ, CHIAPAS.

TUESTE
ENSAMBLE DE TUESTES MEDIOS Y OBSCUROS.

AROMA
AVELLANAS TOSTADAS.

PERFIL DEL CAFÉ
CUERPO BALANCEADO CON NOTAS A VAINA DE
VAINILLA, CARAMELO Y NUECES. ACIDEZ MEDIA.

NUM. 66220 MTY.

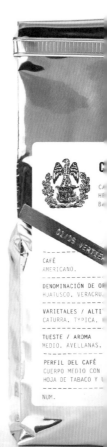

CA
HE
Ba

CAFÉ
AMERICANO.

DENOMINACIÓN DE OR
HUATESCO, VERACRU

VARIETALES / ALTI
CATURRA, TYPICA,

TUESTE / AROMA
MEDIO, AVELLANAS.

PERFIL DEL CAFÉ
CUERPO MEDIO CON
HOJA DE TABACO Y U

NUM.

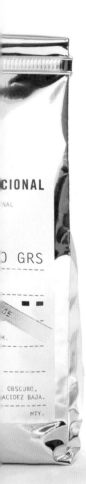

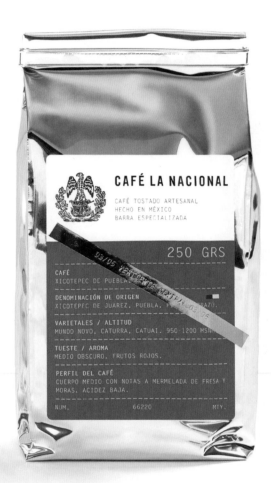

CAFÉ LA NACIONAL

CAFÉ TOSTADO ARTESANAL
HECHO EN MÉXICO
BARRA ESPECIALIZADA

250 GRS

CAFÉ
XICOTEPEC DE PUEBLA

DENOMINACIÓN DE ORIGEN
XICOTEPEC DE JUAREZ, PUEBLA,

VARIETALES / ALTITUD
MUNDO NOVO, CATURRA, CATUAI. 950-1200 MSN

TUESTE / AROMA
MEDIO OBSCURO. FRUTOS ROJOS.

PERFIL DEL CAFÉ
CUERPO MEDIO CON NOTAS A MERMELADA DE FRESA Y
MORAS. ACIDEZ BAJA.

NUM. 66220 MTY.

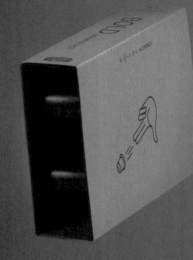

STREN

BOL

8 X

100% INDEPENDENTLY OWNED - 100% ETHICALLY TRADED COFFEE

PODS

VOLCANO AT HOME

24 28

STRENGTH 1

8 X

RESERV

...RESSO® COMPATIBLE PODS - 100% COMPOSTABLE

PODS

...WNED - 100% ETHICALLY TRADED COFFEE

...NO AT HOME

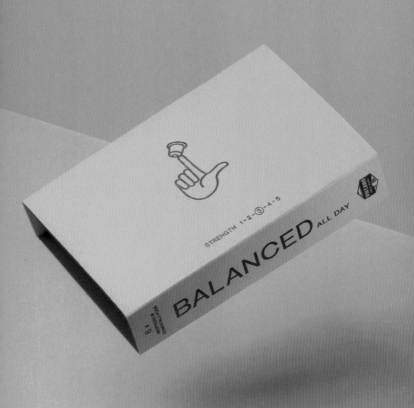

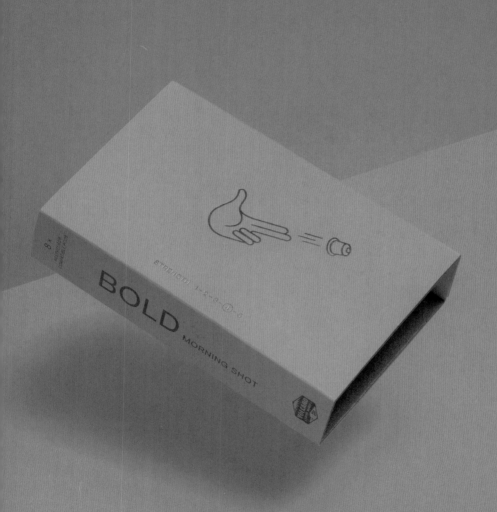

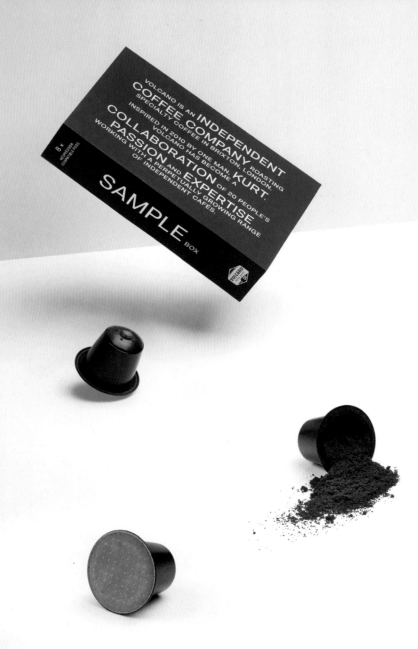

VOLCANO IS AN **INDEPENDENT**
COFFEE COMPANY, ROASTING
SPECIALTY COFFEE IN BRIXTON, LONDON.
INSPIRED IN 2010 BY ONE MAN, **KURT,**
VOLCANO HAS BECOME A
COLLABORATION OF 20 PEOPLE'S
PASSION AND **EXPERTISE**
WORKING WITH A PERPETUALLY GROWING RANGE
OF INDEPENDENT CAFES.

8 x
NESPRESSO®
COMPATIBLE PODS

SAMPLE BOX

BALANCED ALL DAY
1 - 2 - ③ - 4 - 5

RESERVE RICH SWEET
1 - 2 - ③ - 4 - 5

BOLD MORNING SHOT
1 - 2 - 3 - ④ - 5

BOLD MORNING SHOT
1 - 2 - 3 - ④ - 5

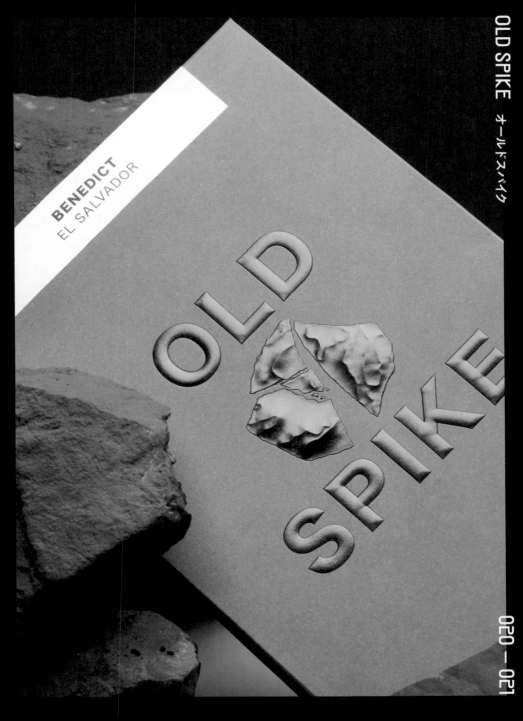

BENEDICT
EL SALVADOR

OLD
SPIKE

KILIMBI 171
RWANDA

OLD

SPIKE

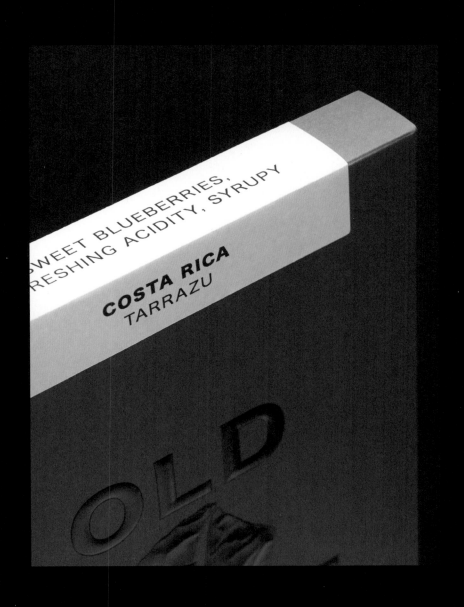

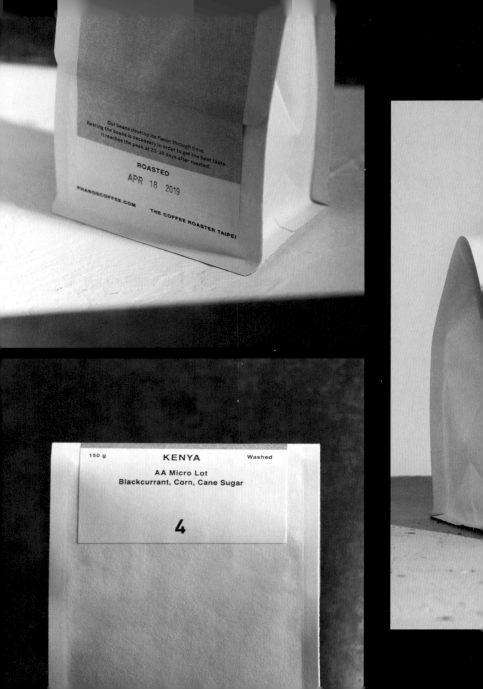

Our beans develop its flavor through time.
Resting the beans is necessary in order to get the best taste.
It reaches the peak at 20-30 days after roasted.

ROASTED

APR 18 2019

PHAROSCOFFEE.COM

THE COFFEE ROASTER TAIPEI

150 g KENYA Washed

AA Micro Lot
Blackcurrant, Corn, Cane Sugar

4

COSTA RICA

150 g

Raisin
Honey

Canet Musician Mozart
Neroli, Raisin, Orange Jam

6

Our beans develop its flavor through time.
the beans is necessary in order to get the best taste.
t reaches the peak at 20-30 days after roasted.

ROASTED

APR 1 8 2019

OFFEE.COM THE COFFEE ROASTER TAIPEI

PHAROS

COFFEE BREW BAG
6 packs x 10g

PHARCS

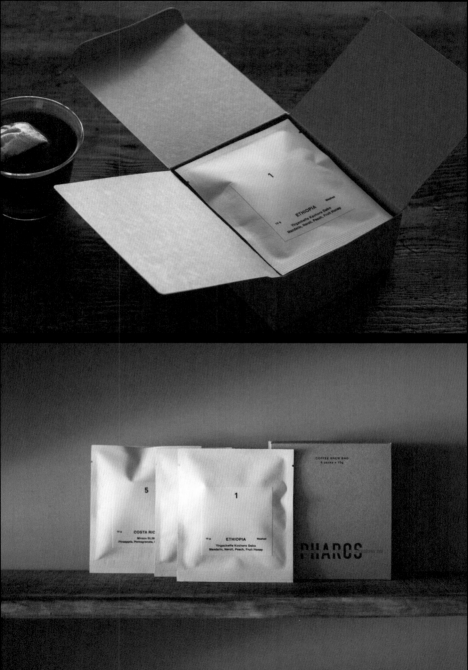

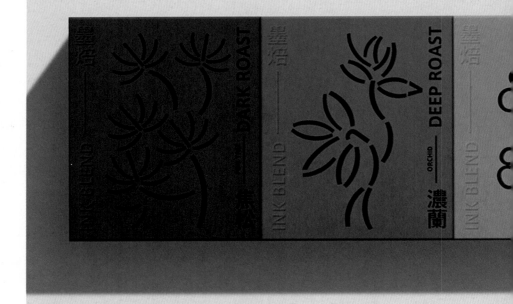

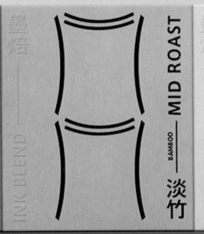

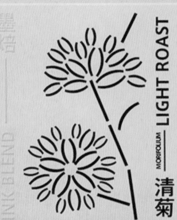

PLUM BLOSSOM — HIGH ROAST

焙墨 墨焙

INK BLEND

重梅

BAMBOO — MID ROAST

淡竹

INK BLEND

墨焙 墨焙

MORIFOLIUM — LIGHT ROAST

清菊

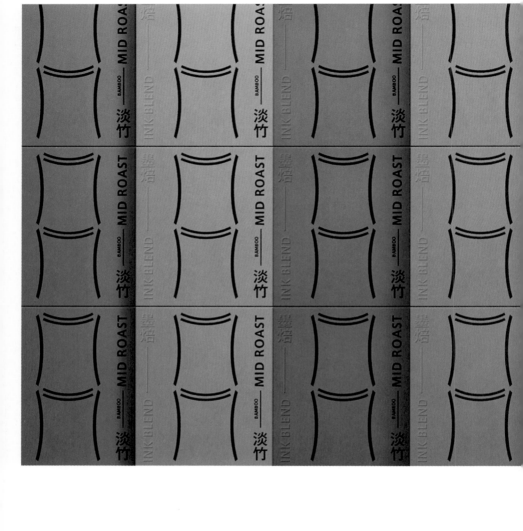

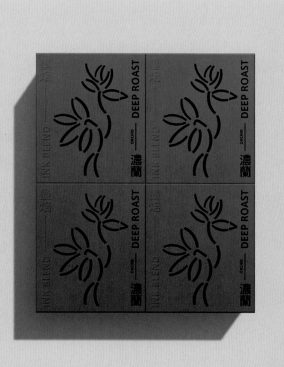

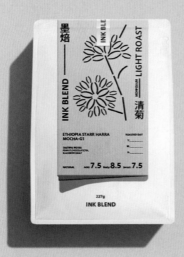
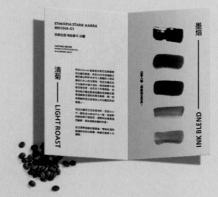

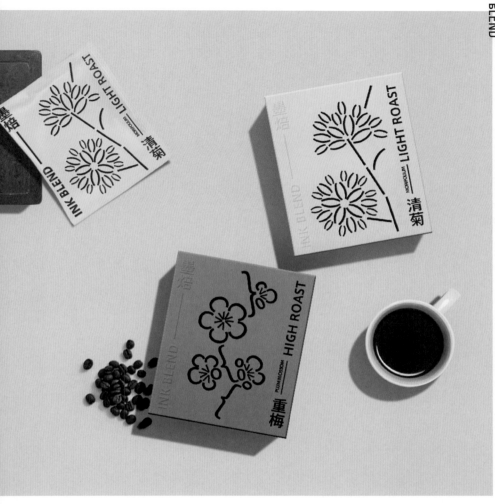

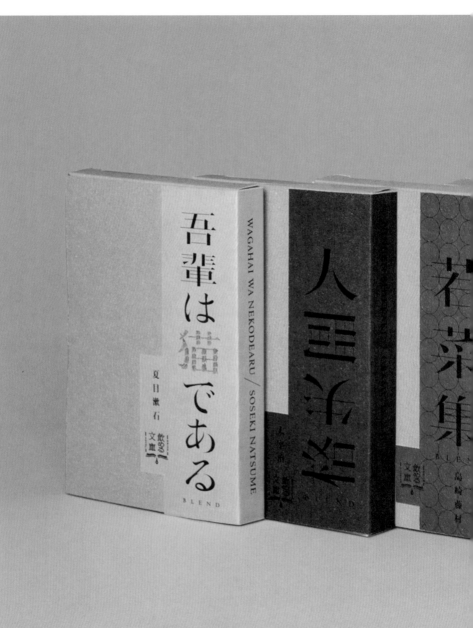

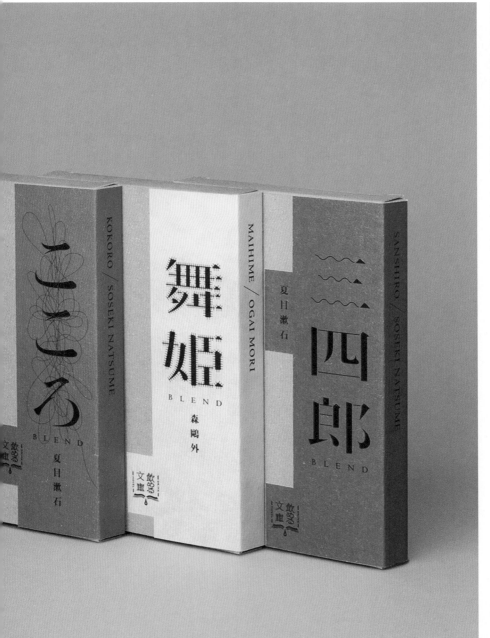

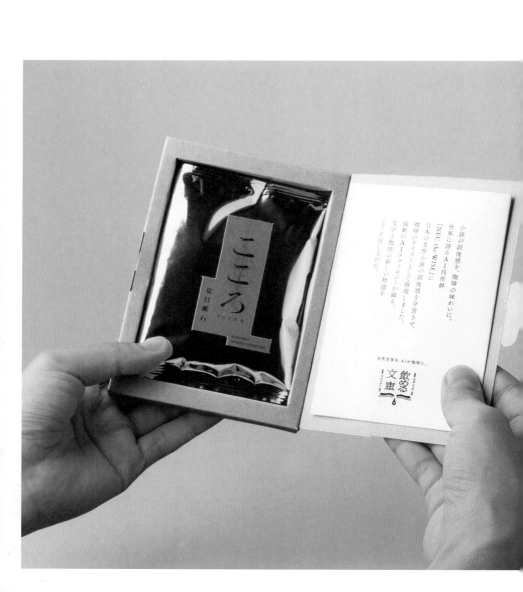

小説の読後感を、珈琲の味わいに。

世界に誇るAI技術群
「NEC the WISE」に
日本の名作小説の読後感を学習させ、
珈琲のテイストとして再現しました。
最新のAIテクノロジーが編む、
文学と珈琲の新しい物語を、
どうぞ召し上がれ。

名作文学を、AIが珈琲に。

飲める文庫

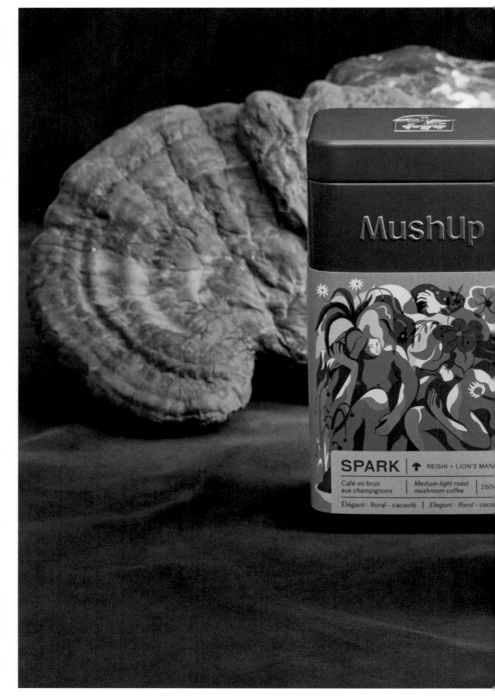

イラスト：Julien Brogard　写真：Félix Renaud　デザイン BILLYCLUB INC.　クライアント MUSHUP

MushUp

SPARK | ↑ REISHI · LION'S MAN

Café mi-brun | Medium-light roast | 250
aux champignons | mushroom coffee |

Élégant · floral · cacaoté | Élegant · floral · caca

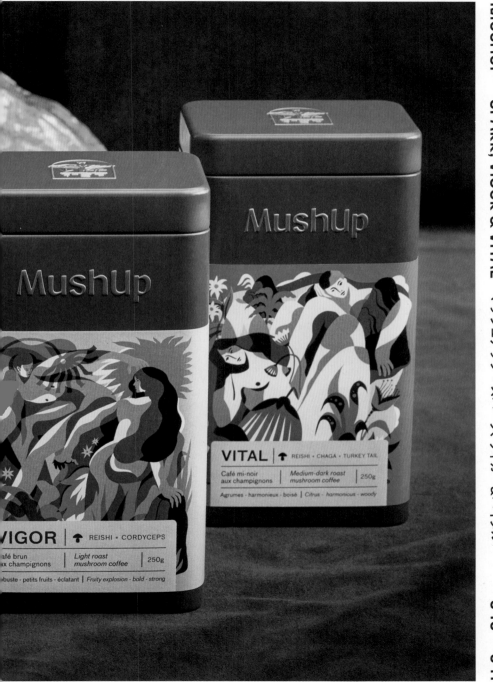

MushUp

VITAL | ↑ REISHI • CHAGA • TURKEY TAIL
Café mi-noir | Medium-dark roast | 250g
aux champignons | mushroom coffee |
Agrumes - harmonieux - boisé | Citrus - harmonious - woody

MushUp

VIGOR | ↑ REISHI • CORDYCEPS
afé brun | Light roast | 250g
ux champignons | mushroom coffee |
buste - petits fruits - éclatant | Fruity explosion - bold - strong

「パッケージには"美"と"質"が凝縮されている。そのビジュアルが製品について語り、わたしたちの脳が反応する。繊細で巧みな、よりつくり込まれたデザインほど、商品そのものを正確に表すのだ」

ビリークラブ、アガテ・モーリン

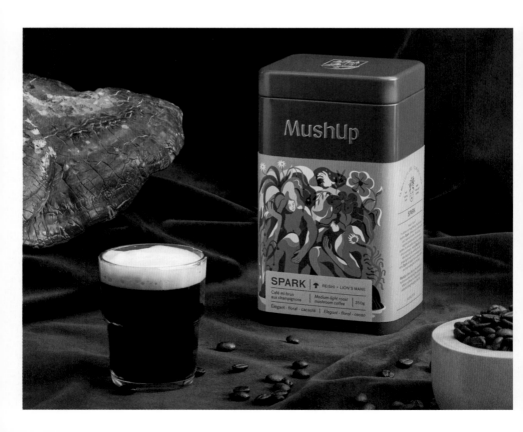

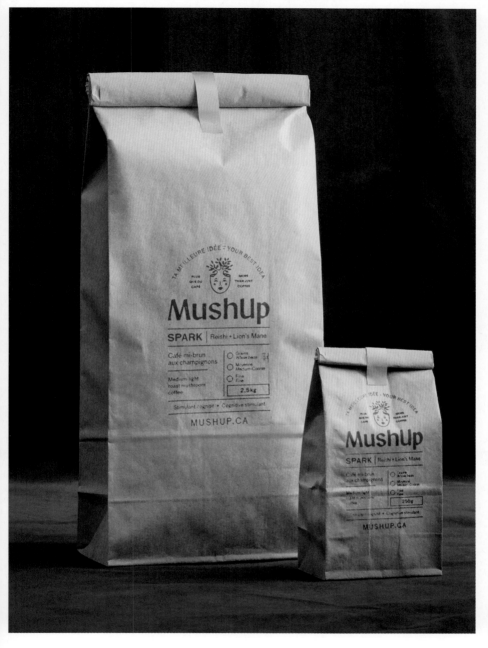

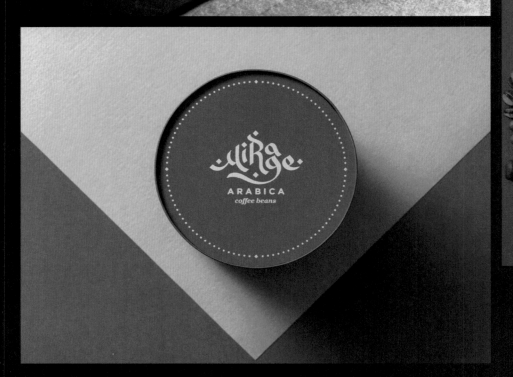

...mbian bean...
...ception of a fragra...
...delightful acidity. Its fruits a...
...ceptional drinks, without which the majority of
...people can't imagine their lives.
...cultivating the beans, by grinding and brewing
...them, you can dive into the ecstatic sips and enjoy
every single flavour.

The meaning of colors

espresso milk foamed milk hot water chocolate

Poids Net 250g Net Wt. 8.8 oz

6358 3939

MiRage

ARABICA

coffee beans

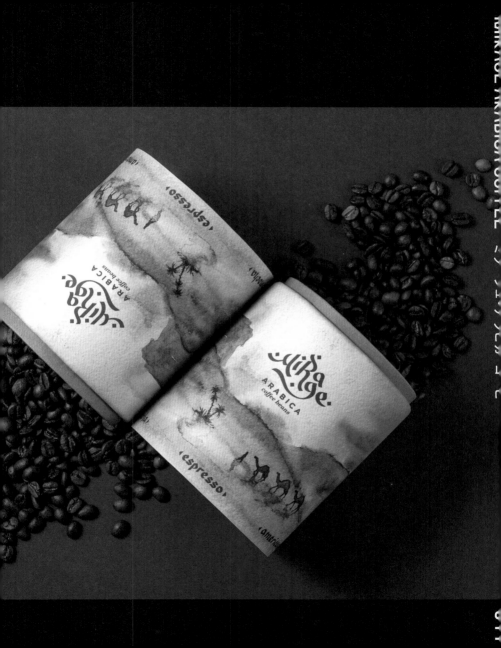

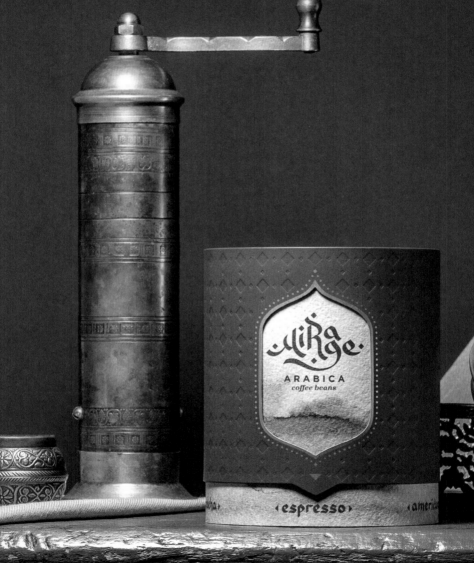

「パッケージで製品の味わいそのものを変えることができると考えている。重要なのは、パッケージが伝える感情。消費者がその商品をどう好きになるかに直接、影響を与えるものだから」

フォーマスコープ・デザイン

BENTO

BENTO

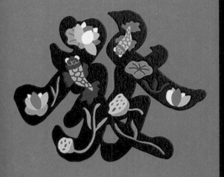

BENTO

CNY LIMITED EDITION

BENTO

CNY LIMITED EDITION

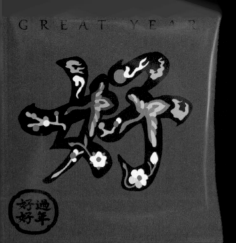

GREAT YEAR

好過好年

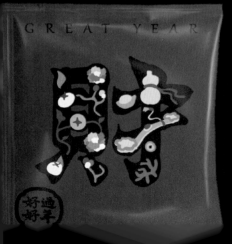

GREAT YEAR

好過好年

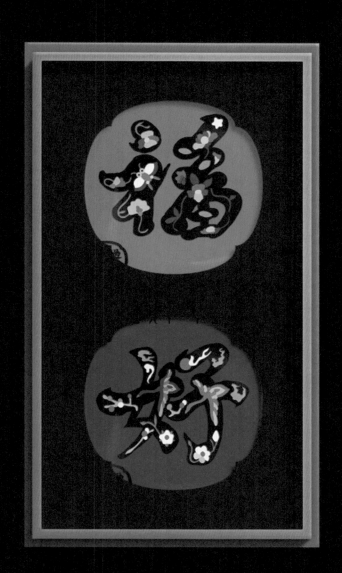

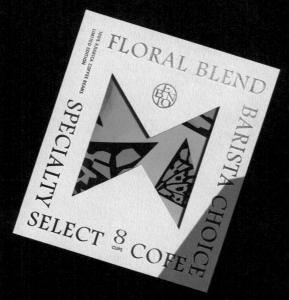

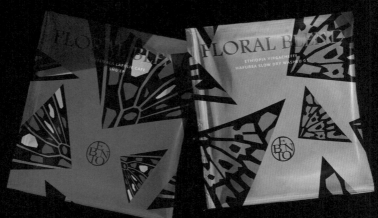

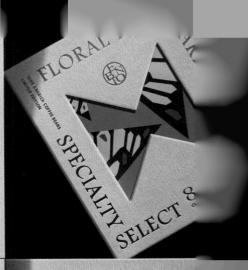

FLORAL BLEND

100% ARABICA COFFEE BEANS
LIMITED EDITION

BARISTA CHOICE

SPECIALTY

SELECT **8** COFE

CUPS

FLORAL BLEND

100% ARABICA COFFEE BEANS
LIMITED EDITION

SPECIAL

FLORAL BLEND

100% ARABICA COFFEE BEANS
LIMITED EDITION

BARISTA CHO

SPECIAL

ETHIOPIA YIRGACHEFFE
HAFURSA SLOW DRY
WASHED G1
MEDIUM ROAST

TASTING NOTES ——————
PEANUT, CHOCOLATE, TEA,
BLACKBERRY, MALT

227g

ROASTED DAY

Y └──┘ Y └──┘ Y └──┘

SPECIALTY SELECT COFFEE
100% ARABICA COFFEE BEANS

GUTEMALA LAFOLIE CAFE
SHG EP
MEDIUM ROAST

TASTING NOTES ——————
FLOWER, VANILLA, HONEY,
BERRY, MELOW,TANGERINE

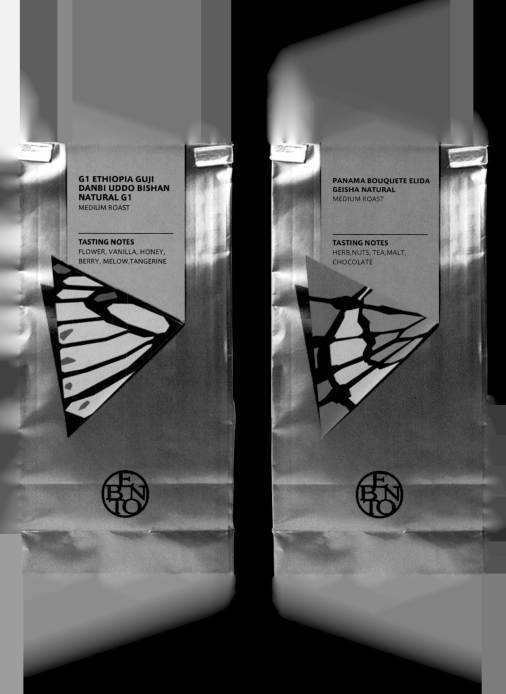

**G1 ETHIOPIA GUJI
DANBI UDDO BISHAN
NATURAL G1**
MEDIUM ROAST

TASTING NOTES
FLOWER, VANILLA, HONEY,
BERRY, MELOW,TANGERINE

**PANAMA BOUQUETE ELIDA
GEISHA NATURAL**
MEDIUM ROAST

TASTING NOTES
HERB,NUTS, TEA,MALT,
CHOCOLATE

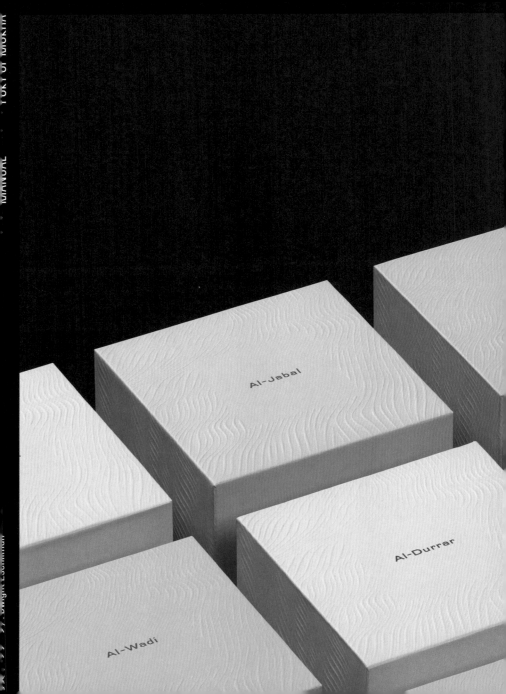

Al-Durrar

Al-Wadi

PORT OF
MOKHA

Al-Durrar

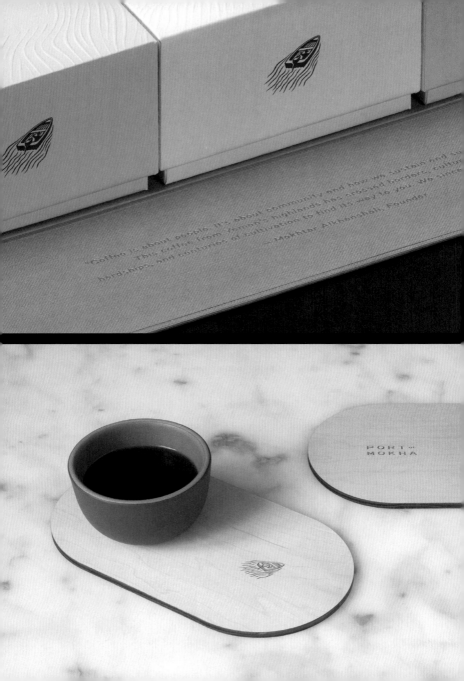

"Coffee is about people. It's about community and how we sustain and su... This coffee from Yemen's highlands has crossed borders, cultur... hardships, and centuries of cultivation to find its way to you. We since...

— Mokhtar Alkhanshali, Founder

PORT of
MOKHA

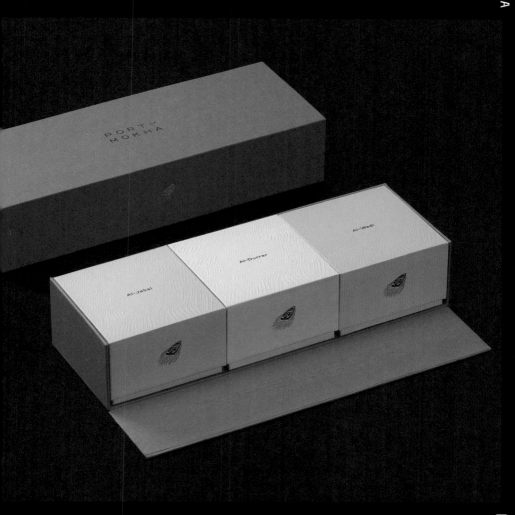

デザイン RICE CREATIVE クライアント MATERIAL MATCHA UJI

Matcha
Green Tea Powder
+
Limited Edition
Ceramic Vessel

お抹茶
+ リミテッド エディション
陶磁器

MMU02

Matcha
Green Tea Powder
+
Limited Edition
Ceramic Vessel

お抹茶
+ リミテッド エディション
陶磁器

MMU01

.05oz

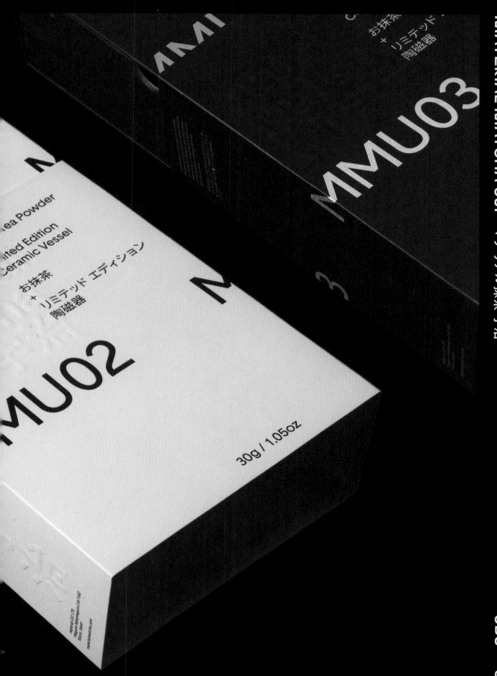

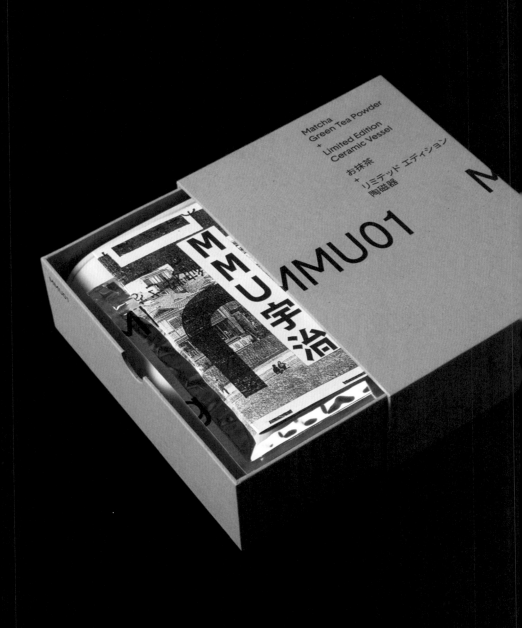

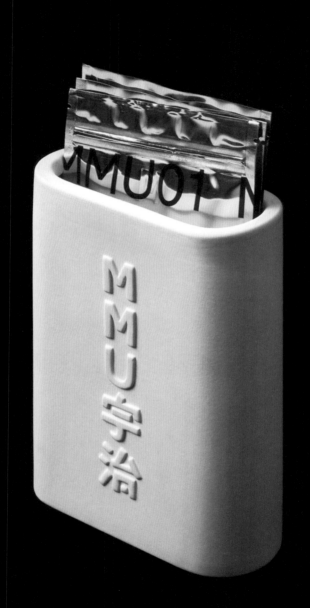

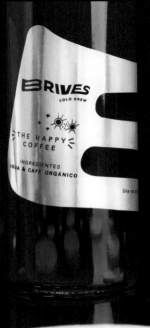

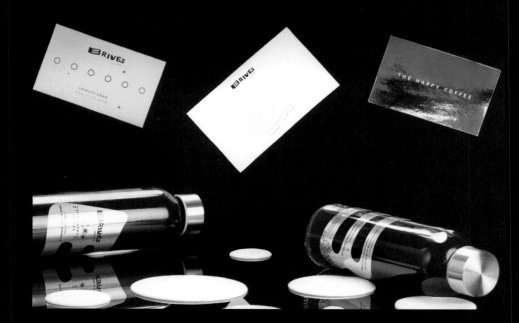

「ケトジェニック・ダイエット（食する原料の正確な比率を重視するダイエット法）を兼ねた機能性コーヒー飲料であるエナジーボトルのパッケージは、成分ごとに異なるカラーバーにするというコンセプトをベースにデザインした」

スタジオNA.EO

デザイン STUDIO NA.EO クライアント ENERGY BOTTLE

アート・ディレクション：Liu Zhizhi, Mazzybox 写真：Xin Yun

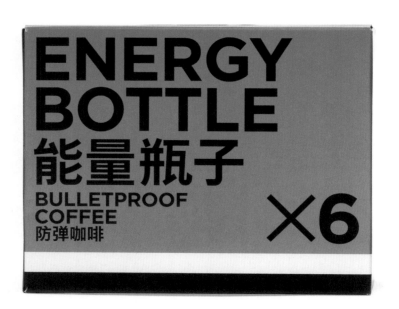

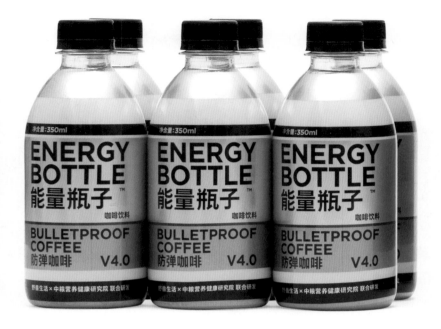

デザイン STUDIO NARJBT クライアント AMBIENTE

協力：Martin Lacko, Michal Nanoru, Vendula Knopová フォント：Nuckle

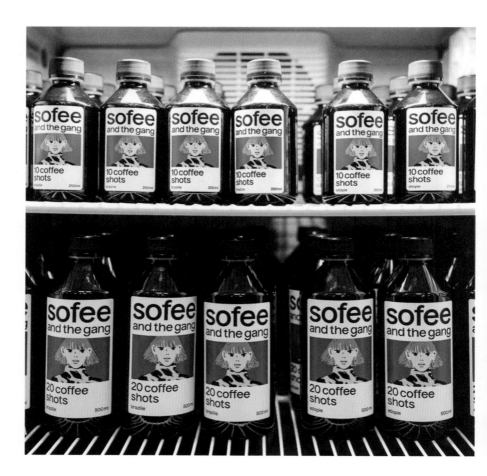

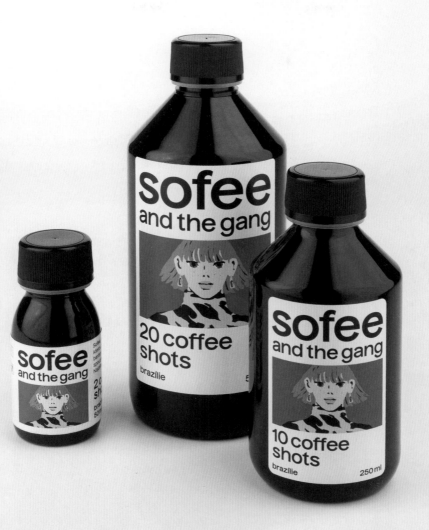

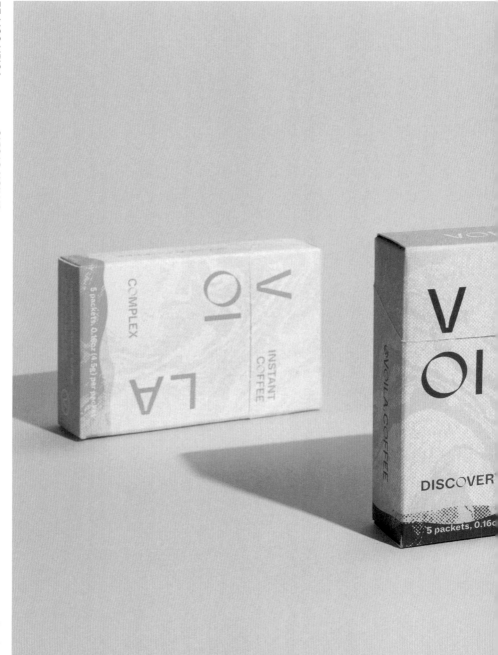

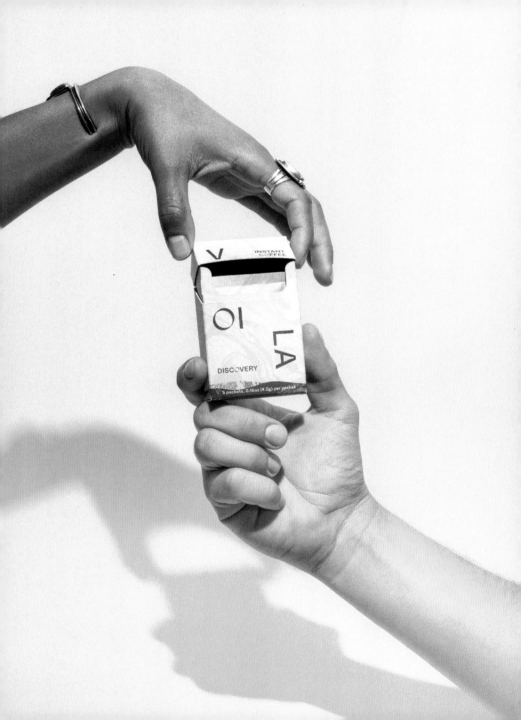

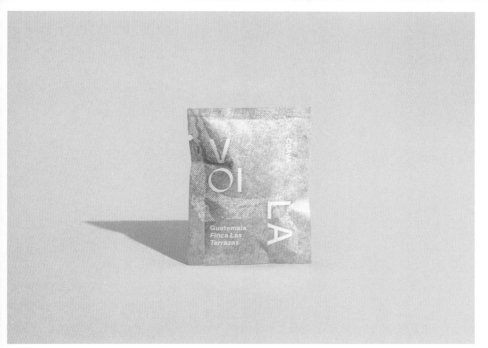

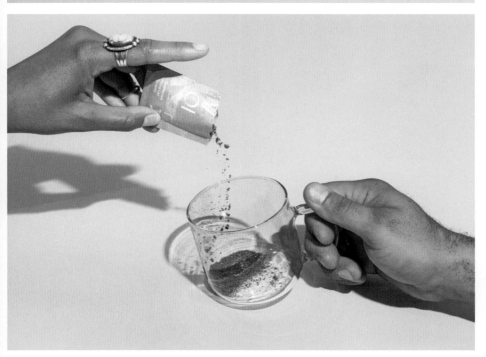

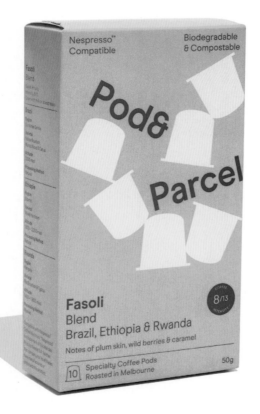

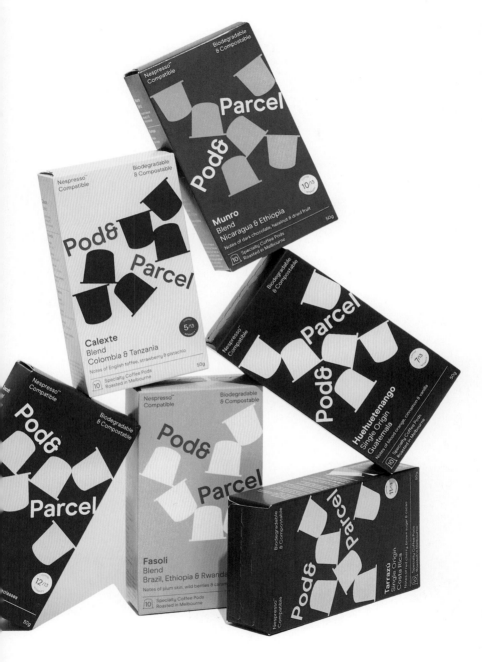

「ワインの世界では、ラベルを見れば味が
わかるといわれている。これはコーヒーにも
いえること。デザインは、製品体験を定義
する上で非常に重要な役割を果たしている」

スウェアワーズ

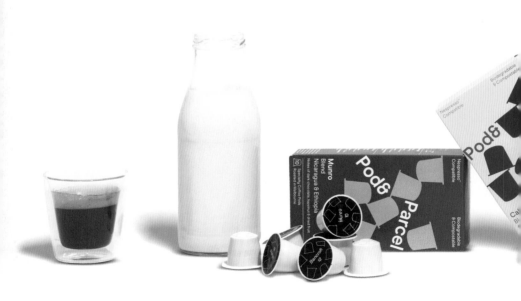

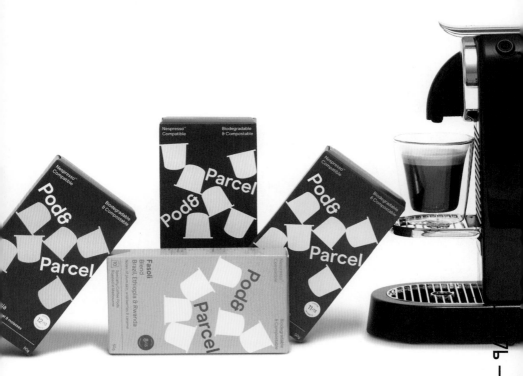

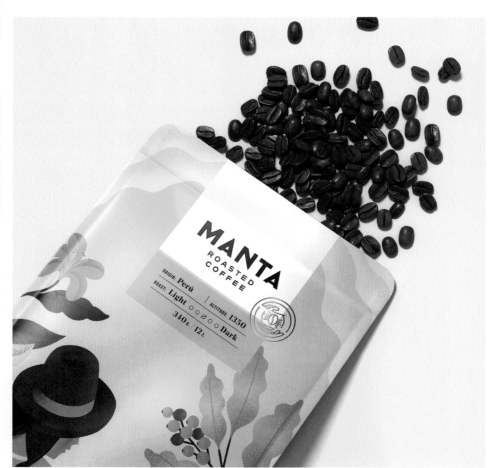

Black

Fresh
Roasted
Coffee

COLOMBIA

EL PARÁ
MICROLOT, 86+

Castillo
CASTILLO

Висота
1700-
1800 м

Обробка
МИТА

Профіль кислотності

щось

Лінива

Легке тіло

Grade
Green
Speciality
Arabica

Red grapes
Червоний виноград

Black — це запашна та насичена
смаком кава щойно з ростера.
Ми власноруч обсмажуємо зелені
кавові зерна, щоб створити цілу
палітру особливих смаків, в якій
кожен знайде щось для себе:
більш фруктове, квіткове, кислувате
чи шоколадне. І хоч як не обирай —
щоразу буде смачно, й тільки смачно

Black — це свіжообсмажена кава в зерні та в чашці. Щойно з ростера, вона більш запашна та насичена смаком.

Premium & Specialty Arabicas

Це люди, що фанатіють від доброї кави і власноруч відбирають, імпортують та обсмажують зелені кавові зерна, щоб створити палітру особливих смаків, в якій кожен знайде щось для себе: більш фруктове, квіткове, пряне чи шоколадне. І хоч як не обирай — щоразу буде смачно, й тільки смачно.

А ще Black — це настрій, що виникає, поки п'єш чашечку запашної кави, яка була створена для того, щоб її пили і відчували задоволення від життя. Просто зараз. Просто як є. Не ускладнюючи.

「韓国のことわざ、『見栄えのよい餅は食べても美味しい』のとおり、美しいデザインはコーヒーをより美味しそうに見せることができる」

タイニーテーブル

ラベル・デザイン：Soomin Chun　ボトル・デザイン：Seerin Gug

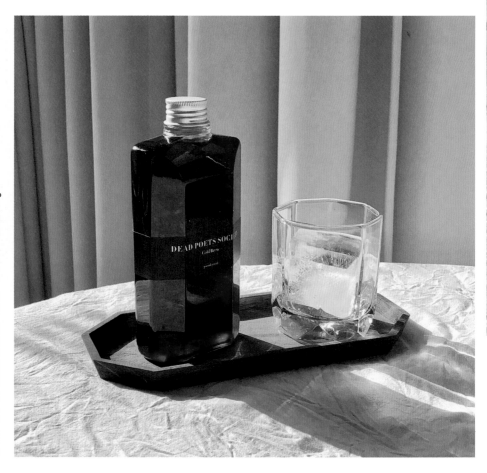

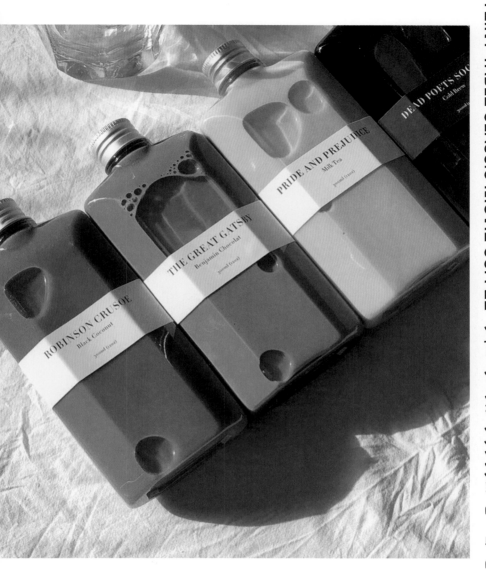

ROBINSON CRUSOE
Black Coconut
300ml (raw)

THE GREAT GATSBY
Benjamin Chocolat
300ml (raw)

PRIDE AND PREJUDICE
Milk Tea
300ml (raw)

DEAD POETS SOC
Cold Brew
300ml (raw)

デザイン COFFEE & LAUNDRY

イラスト : Don Mak, Little Thunder　写真 : Otherway Lai

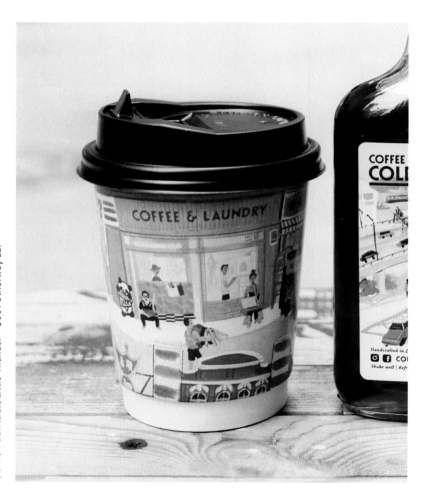

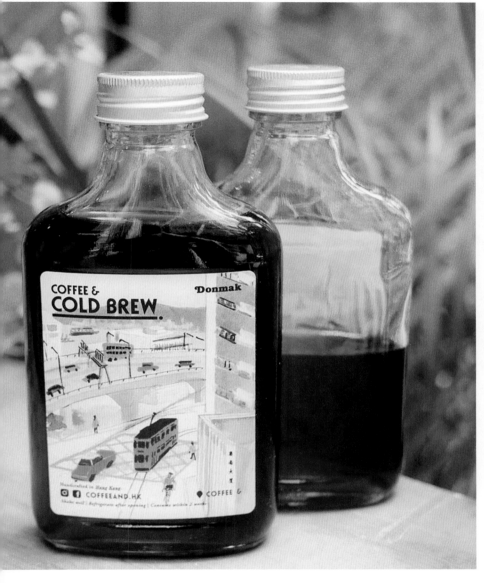

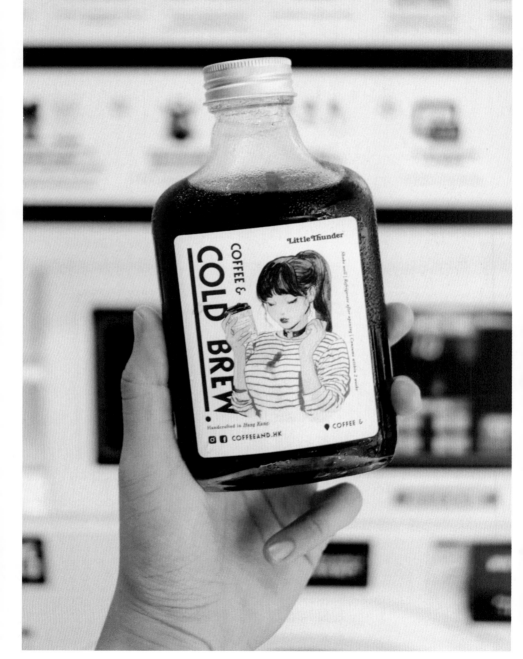

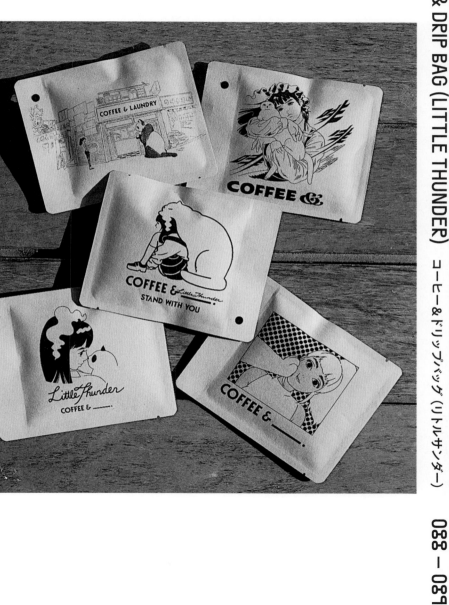

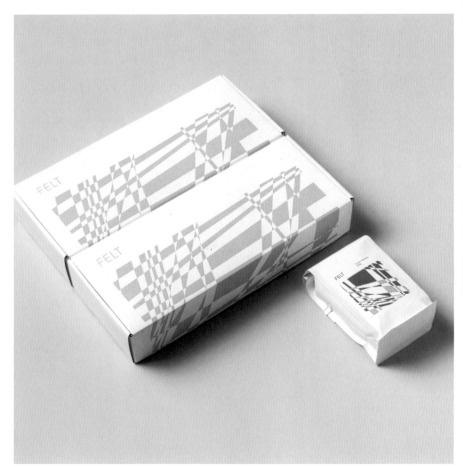

Classic Espresso
1,000g

FELT Seasonal Espresso
200g

FELT Classic Espresso +
1,000g

FE

FELT Seasonal Espresso
1,000g

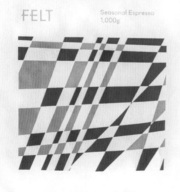

FELT Guatemala
 Filadelfia
200g Bourbon
 Washed

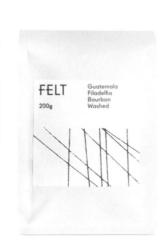

FELT
1,000g

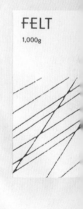

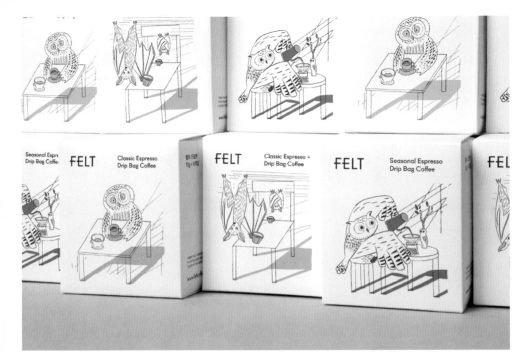

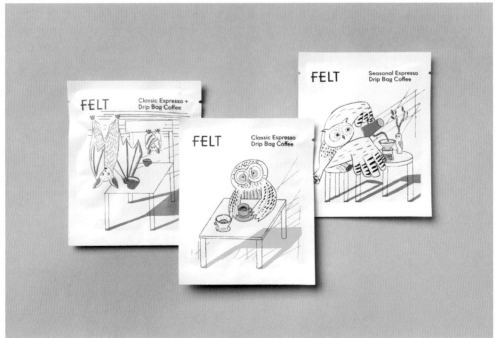

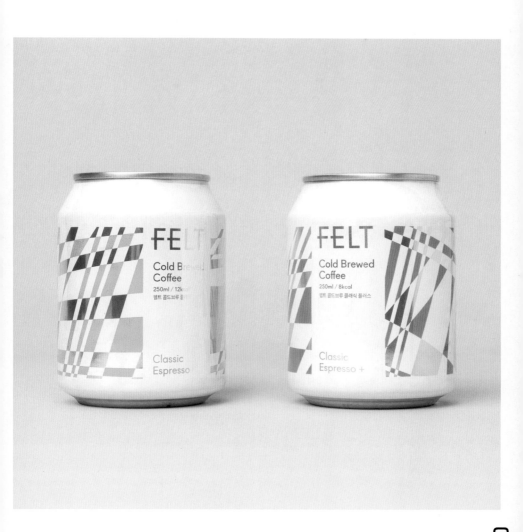

「パッケージは期待感を生み、味わおうとしているものに対する意識を高め、全体としての体験を向上させることができる」

ルイザ・マキシモ

デザイン LUIZA MAXIMO　クライアント INFINITO CAFÉ

エージェンシー：Estúdio Lampejo　ブランド・デザイン：Coletivo Alpendre
写真：Rafael Motta

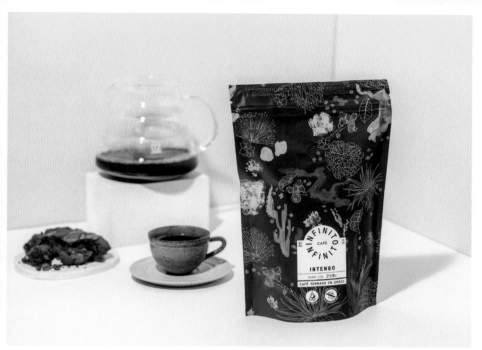

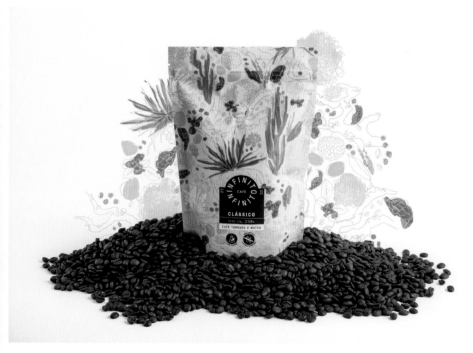

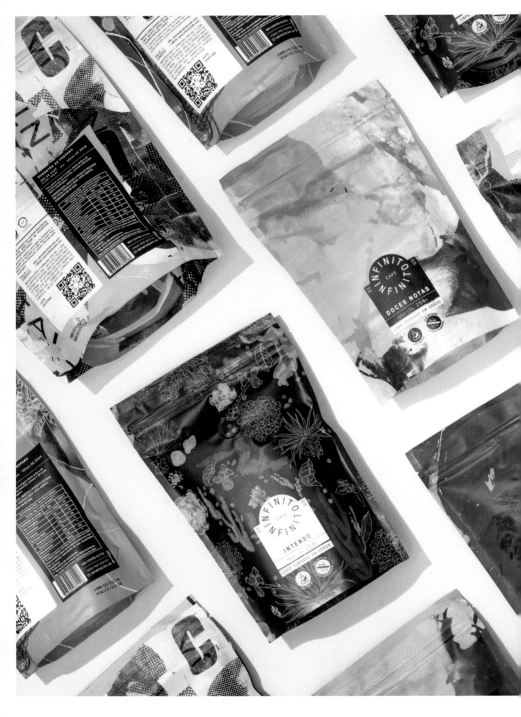

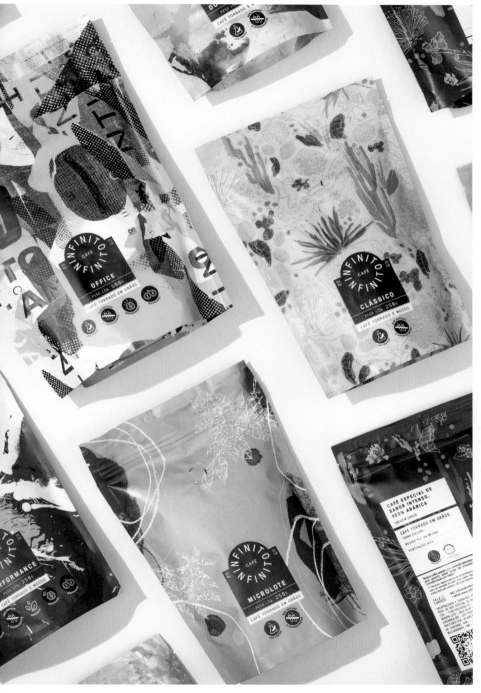

デザイン RHYTHM INC. クライアント TULLY'S COFFEE JAPAN CO., LTD.

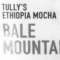

TULLY'S
ETHIOPIA MOCHA
BALE
MOUNTAIN

VARIETY : Heirlome
PROCESS : Natural
TASTE : Berry, Bright, Winy
ベリーのような風味

TULLY'S COFFEE

'S ETHIOPIA MOCHA
LENA GEISHA 100%

N : 1,350m~1,600m
Geisha
: Natural
uicy, Floral, Aromatic

TULLY'S COFFEE

TULLY'S ETHIOPIA MOCHA
GELENA GEISHA 100%

ELEVATION : 1,350m~1,600m
VARIETY : Geisha
PROCESS : Natural
TASTE : Juicy, Floral, Aromatic

TULLY'S COFFEE

TULLY'S
ETHIOPIA MOCHA

BALE MOUNTAIN

VARIETY : Heirlome
PROCESS : Natural
TASTE : Berry, Bright, Winy
ベリーのような風味

TULLY'S COFFEE

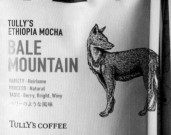

TULLY'S
ETHIOPIA MOCHA

TADE GG HIGHLAND

VARIETY : Woricho & Kurumi
PROCESS : Natural
TASTE : Blueberry, Rich, Sweet
際立つモカフレーバー

TULLY'S COFFEE

TULLY'S
ETHIOPIA MOCHA

TADE GG HIGHLAND

VARIETY : Woricho & Kurumi
PROCESS : Natural
TASTE : Blueberry, Rich, Sweet
際立つモカフレーバー

TULLY'S COFFEE

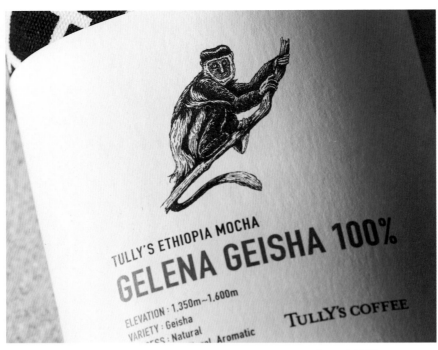

TULLY'S ETHIOPIA MOCHA
GELENA GEISHA 100%

ELEVATION : 1,350m~1,600m
VARIETY : Geisha
PROCESS : Natural ... Aromatic

TULLY'S COFFEE

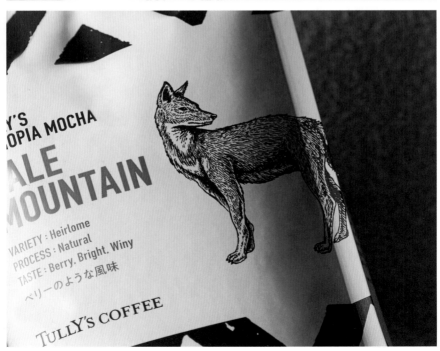

'Y'S
IOPIA MOCHA
ALE
MOUNTAIN

VARIETY : Heirlome
PROCESS : Natural
TASTE : Berry, Bright, Winy
ベリーのような風味

TULLY'S COFFEE

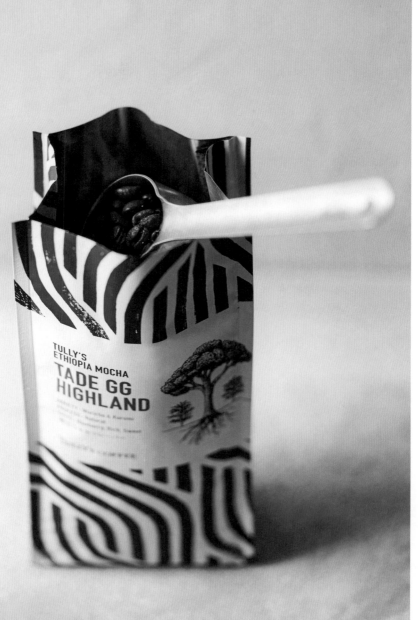

TULLY'S
ETHIOPIA MOCHA
TADE GG
HIGHLAND

写真：Ken Friberg　コピー：Lisa Pemrick　デザイン：WERNER DESIGN WERKS, INC.　クライアント：PEACE COFFEE

ORGANIC AND FAIR TRADE

PEACE COFFEE

SINCE
1996

YETI
COLD BREW BLEND

MEDIUM	WHOLE
ROAST	BEAN

SMOOTH & CREAMY

Yeti is a blend concocted for tales of unbelievable tall tales. After a few miles on this cold brew our signature cold brew blend is plenty refocus your eyes on what tasty cups could be around the next bend. Knowing brew it, each sip will challenge primary of sweet, caffeinated reality.

Need brewing advice? We're at Visit peacecoffee.com/brew for steps to guaranteed to make your mug with

8 53523 00894 5

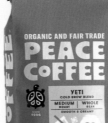

ORGANIC AND FAIR TRADE

PEACE COFFEE

SINCE
1996

YETI
COLD BREW BLEND

MEDIUM	WHOLE
ROAST	BEAN

SMOOTH & CREAMY

NET WT 12 OZ

「パッケージはコーヒーの背後にいる人びと
の個性を明らかにし、自分もコーヒー好き
の大きなコミュニティの一員なのだと、見る
ものに感じさせることができる」

ウェルナー・デザイン・ワークス・インク

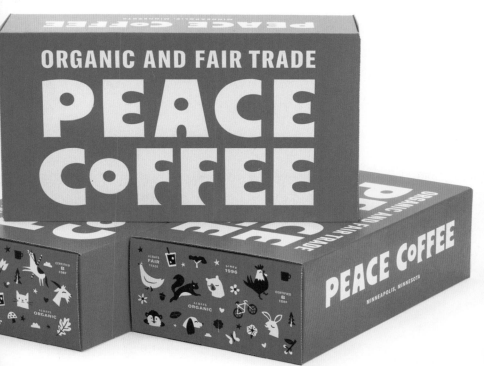

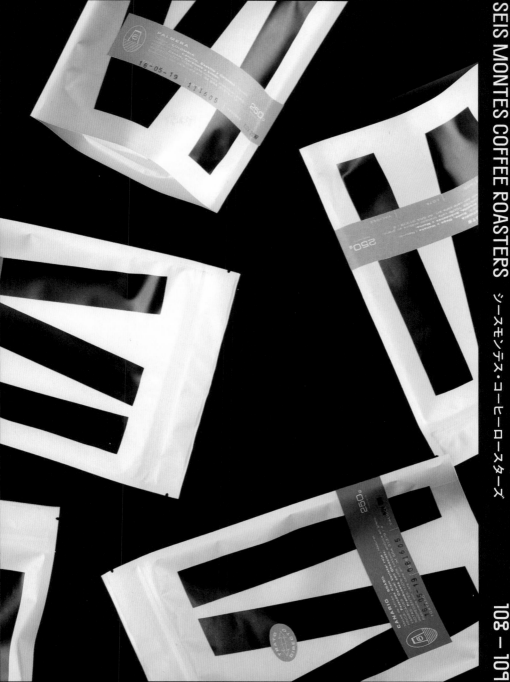

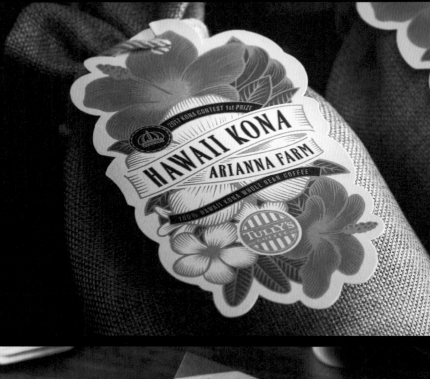

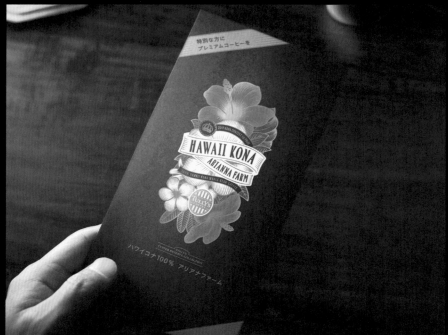

デザイン RHYTHM INC. クライアント TULLY'S COFFEE JAPAN CO., LTD.

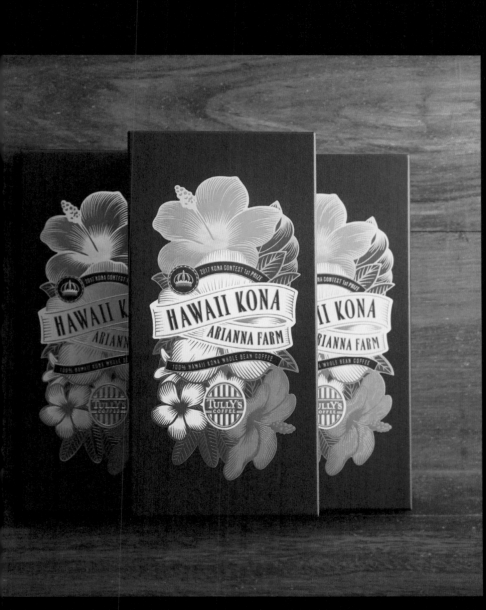

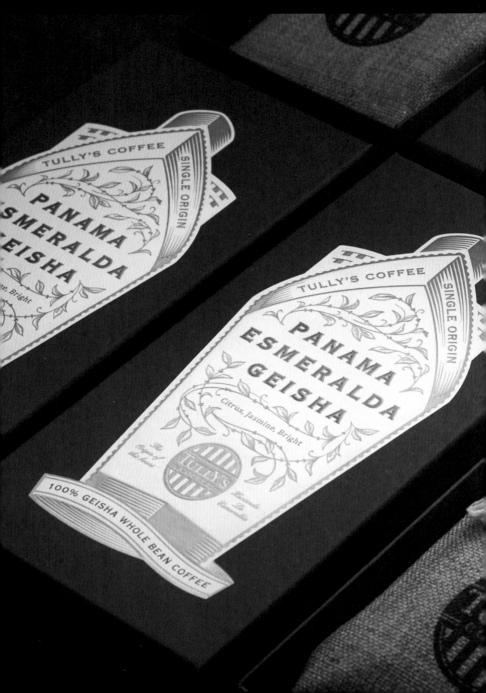

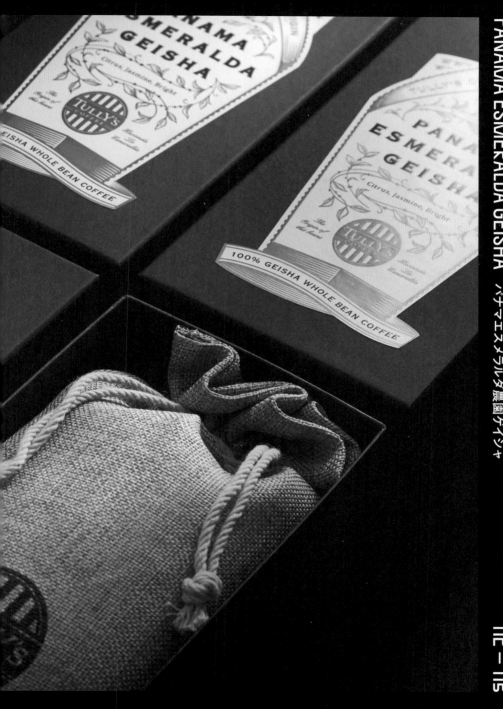

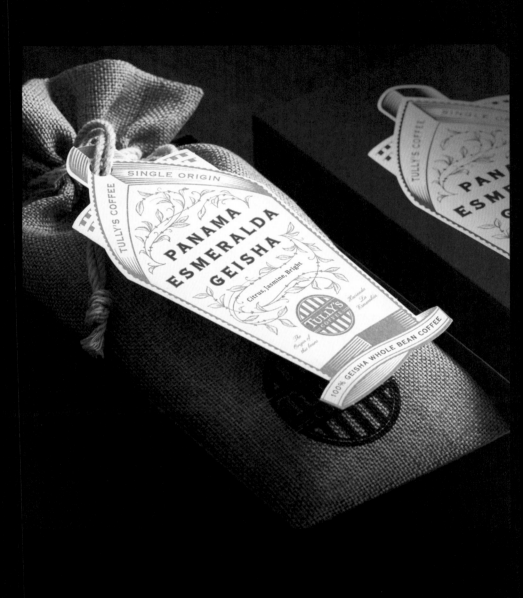

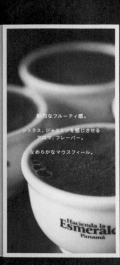

Two Continents
Blend

Hand-Crafted

Freshly Roasted

Very Sweet &
Earthy Notes
TIGRATO

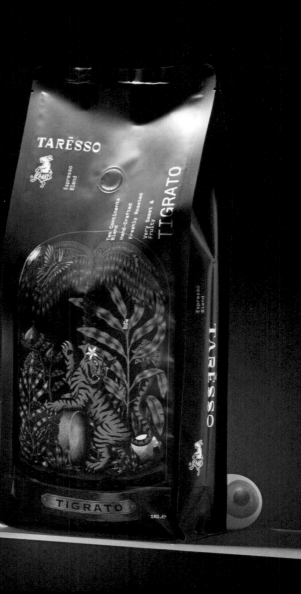

TARESSO

Espresso
Blend

Two Continents
Blend
Hand-Crafted
Freshly Roasted

Very Sweet &
Fruity

TIGRATO

Espresso
Blend

TARESSO

TIGRATO

1KG.℮

TARÉSSO

Espresso
Blend

Three Regions Blend
Hand-Crafted
Freshly Roasted
Full Body
Medium Acidity
Milk Chocolate & Nuts

SUPREMO

Espresso
Blend

TARÉSSO

SUPREMO

1KG.e

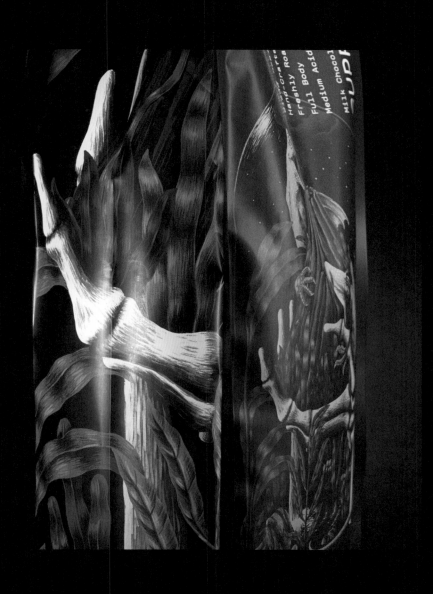

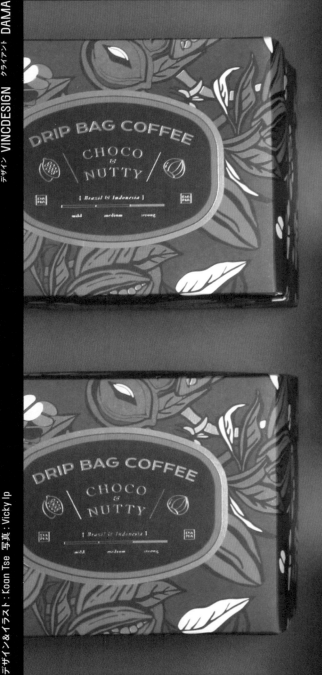

デザイン VINCDESIGN クライアント DAMA

デザイン&イラスト：Koan Tse 写真：Vicky Ip

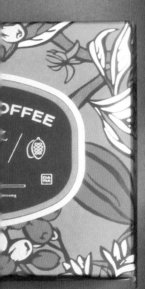

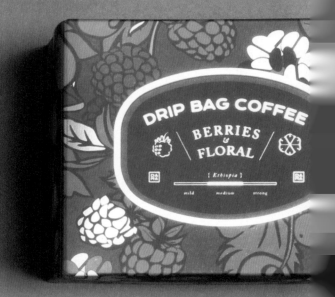

DRIP BAG COFFEE

BERRIES & FLORAL

[Ethiopia]

mild　medium　strong

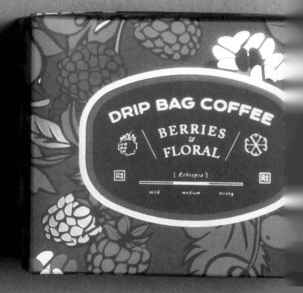

DRIP BAG COFFEE

BERRIES & FLORAL

[Ethiopia]

mild　medium　strong

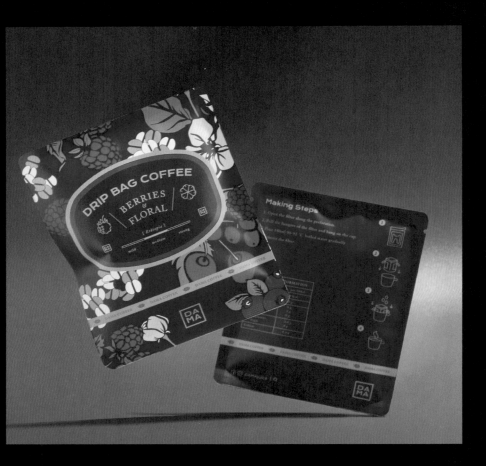

「パッケージは、人びとが中のコーヒーの
味を想像するのに役立つ。コーヒーをより
目立たせることができ、その味を視覚的に
高められる」

ビンク・デザイン

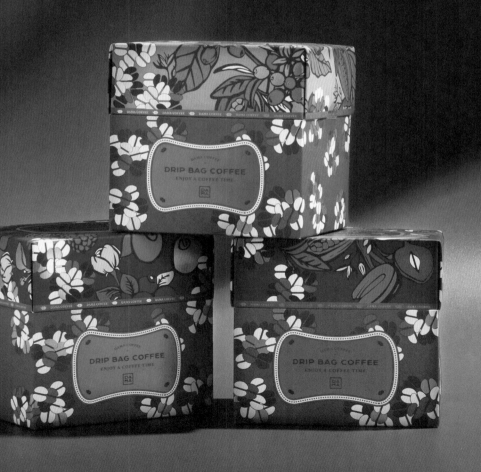

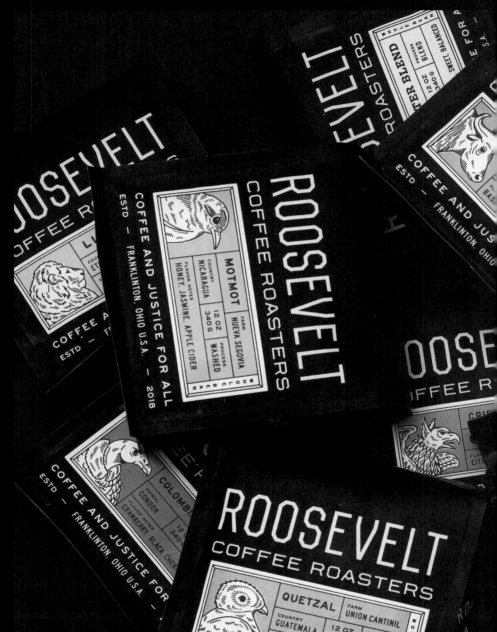

ROOSEVELT
COFFEE ROASTERS

CONDOR	FARM	LA MONTAÑITA	WHOLE BEAN
	12 OZ	PROCESS	
BIA	340 G	WASHED	
PER, FRUITCAKE			

...CE FOR A

U.S.A. —

OSEVELT
OASTERS

RN PETO COOP.

ROOS
COFFEE R

QUETZAL

PROCESS WASHED

FLAVOR NOTES DRIED APRICOT, NECTARINE, CHAMOMILE

COFFEE AND JUSTICE FOR ALL — FRANKLINTON, OHIO U.S.A. — 2018

DR CONGO	ANIMAL	OKAPI	ORGANIC CASCARA
	8 OZ		PROCESS
	226 G		WASHED

ROOSEVELT
COFFEE ROASTERS

COUNTRY	NICARAGUA		
FLAVOR NOTES		340 G	WASHED
CY, JASMINE, APPLE CIDER			

...ICE FOR ALL

U.S.A. — 2018

OSEVELT
FFEE ROASTERS

PERU	FARM	AMAZONAS JUMARP COOP	WHOLE BEAN
	12 OZ	PROCESS	
ANIMAL	340 G	WASHED	
JAGUAR			
FLAVOR NOTES			
MARMALADE, CREAMY, RED LICORICE			

COFFEE AND JUSTICE FOR ALL

ESTD — FRANKLINTON, OHIO U.S.A. — 2018

VELT
ROASTER

IION

COUNTRY	ETHIOPIA	FARM	GUJI
FLAVOR NOTES		12	
RHUBARB &			

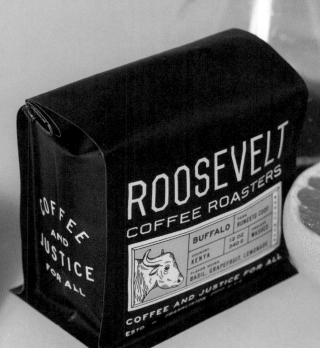

ROOSEVELT
COFFEE ROASTERS

COFFEE
AND
JUSTICE
FOR ALL

BUFFALO		FARM RUNGETO COOP
COUNTRY KENYA	12 OZ 340 G	PROCESS WASHED
FLAVOR NOTES BASIL, GRAPEFRUIT, LEMONADE		

COFFEE AND JUSTICE FOR ALL

ESTD — SAN FRANCISCO —

ROOSEVELT
COFFEE ROASTERS

QUETZAL		FARM UNION CANTINIL
COUNTRY GUATEMALA	12 OZ 340 G	PROCESS WASHED
FLAVOR NOTES FUDGE, PEAR, CARAMEL		

WHOLE BEAN

COFFEE AND JUSTICE FOR
ESTD — FRANKLINTON, OHIO U.S.A.

TEA

茶

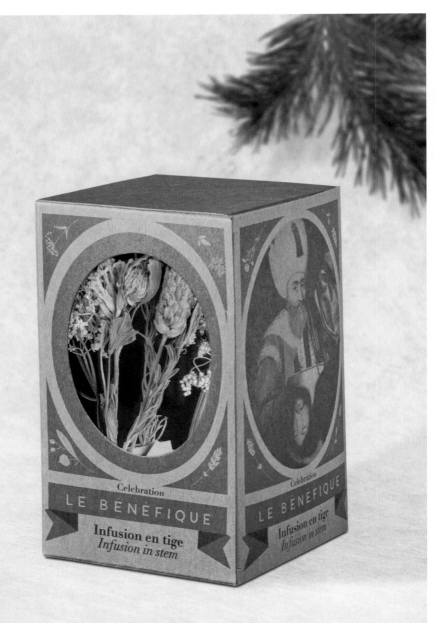

デザイン LE BÉNÉFIQUE (IDYLLE SARL)

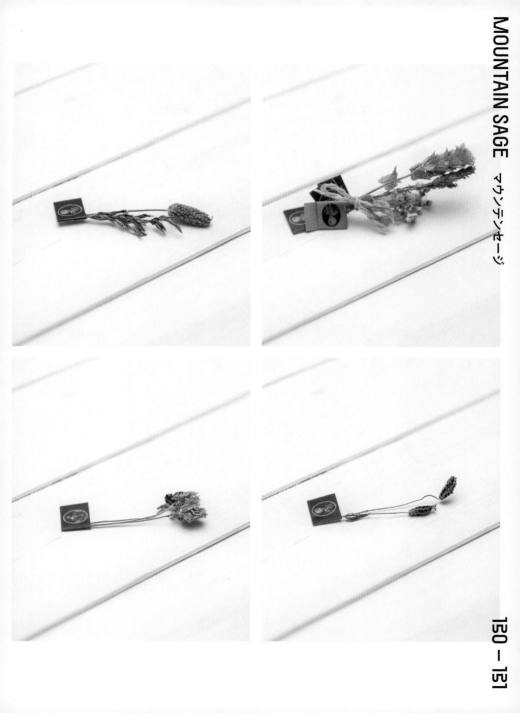

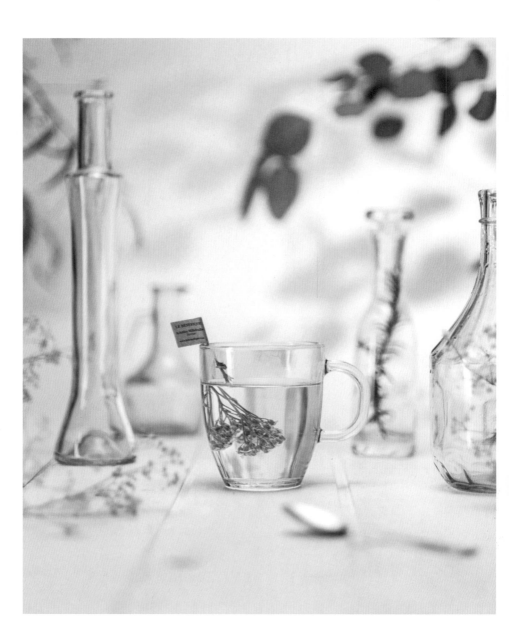

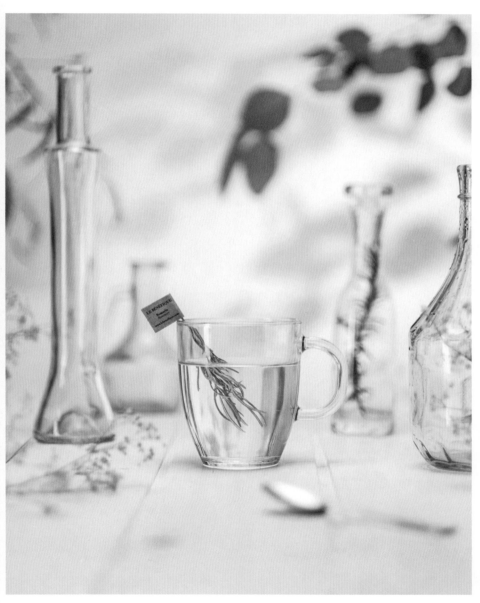

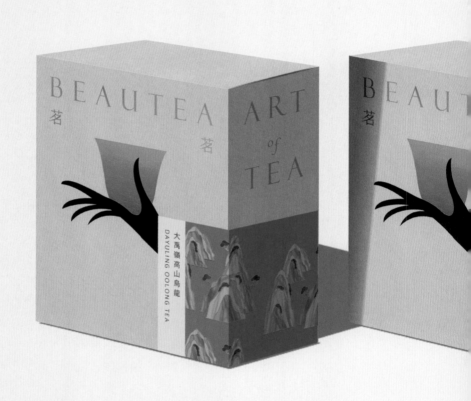

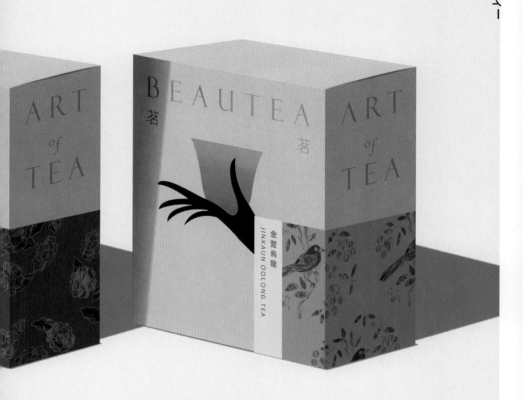

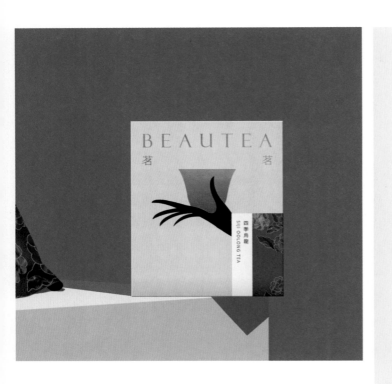

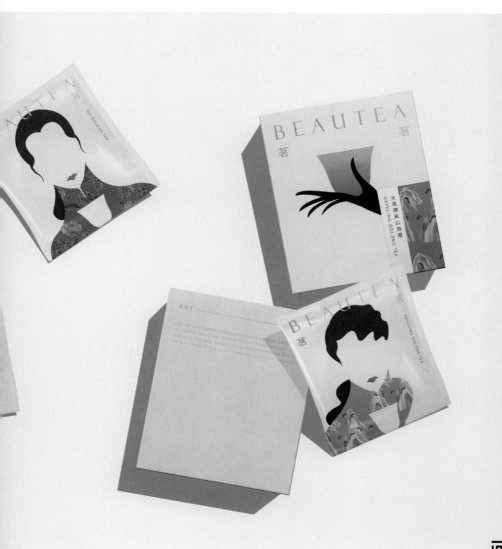

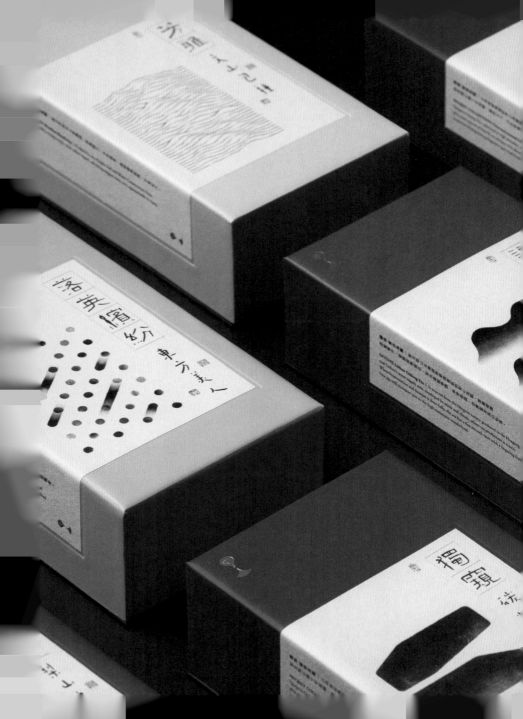

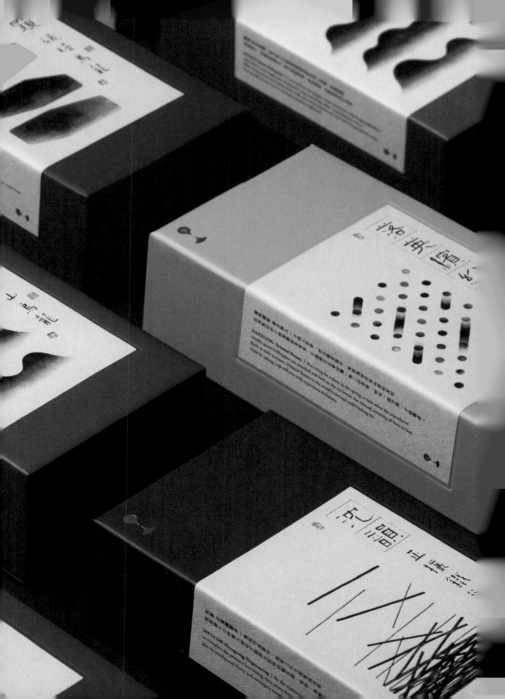

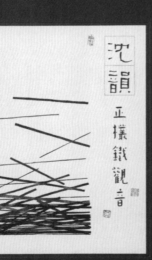

沈韻 正欉鐵觀音

杯底香

杯底香

落英繽紛

東方美人



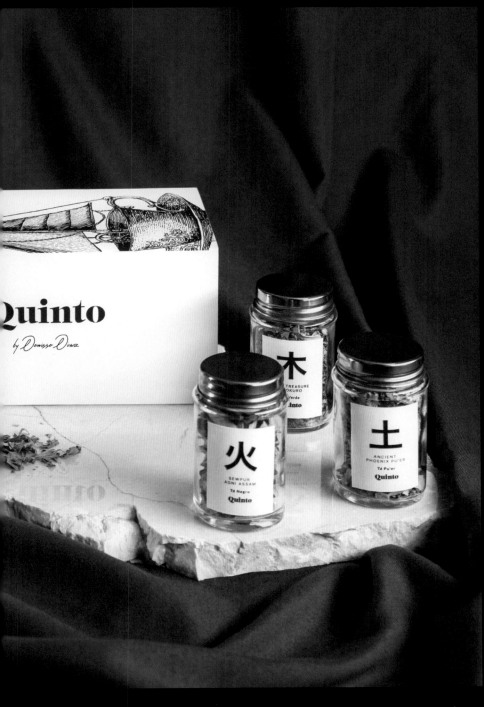

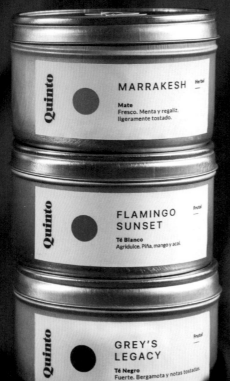

Quinto

MARRAKESH — Herbal

Mate
Fresco. Menta y regaliz.
ligeramente tostado.

Quinto

FLAMINGO
SUNSET — Frutal

Té Blanco
Agridulce. Piña, mango y açai.

Quinto

GREY'S
LEGACY — Frutal

Té Negro
Fuerte. Bergamota y notas tostadas.

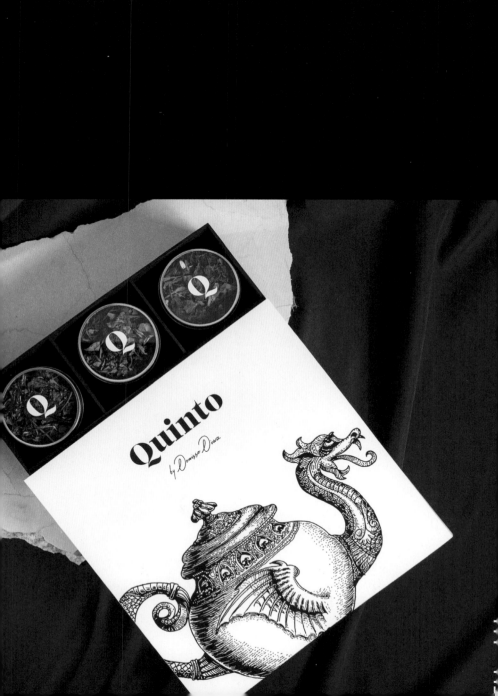

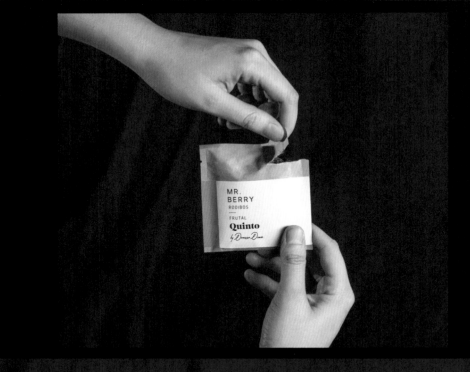

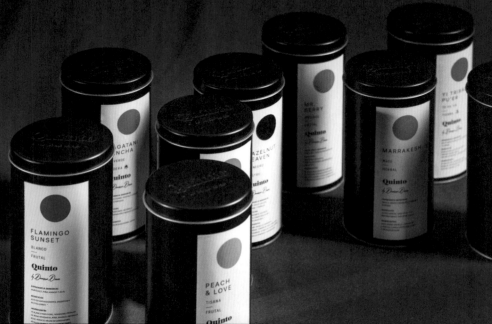

YI TRIBAL PU'ER
TÉ PU'ER
TIERRA
Quinto
by Damian Duca

NAGATANI SENCHA
TÉ VERDE
MADERA
Quinto
by Damian Duca

FLAMINGO SUNSET
BLANCO
FRUTAL
Quinto
by Damian Duca

MARRAKESH
MATE
HERBAL
Quinto
by Damian Duca

HAZELNUT HEAVEN
TÉ NEGRO
POSTRE
Quinto
by Damian Duca

PEACH & LOVE
TISANA
FRUTAL
Quinto

「パッケージ・デザインは、現代的でエレガントな感覚を加えながら、消費者と味覚をビジュアルで結びつけ、新世代の茶人たちを生みだしている」

SHI JIAN TEA 十間茶屋

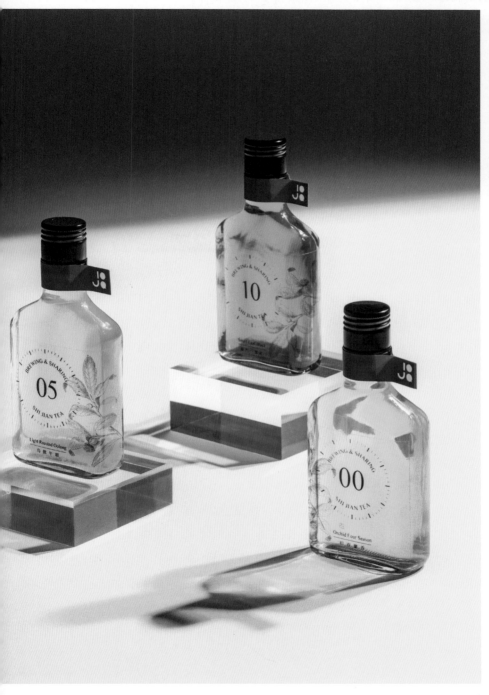

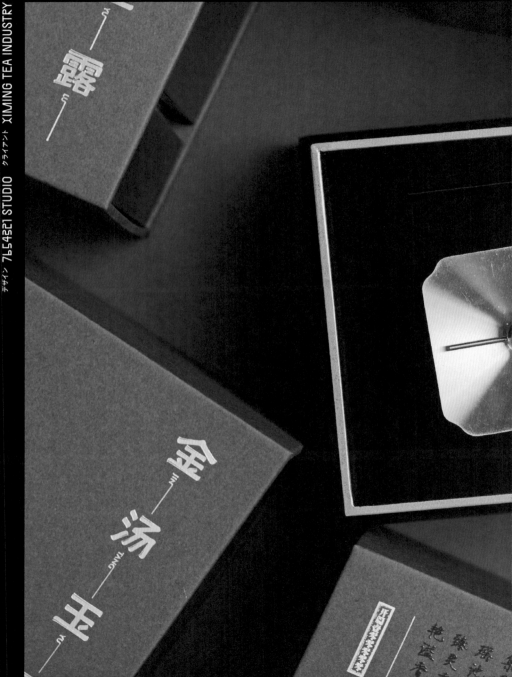

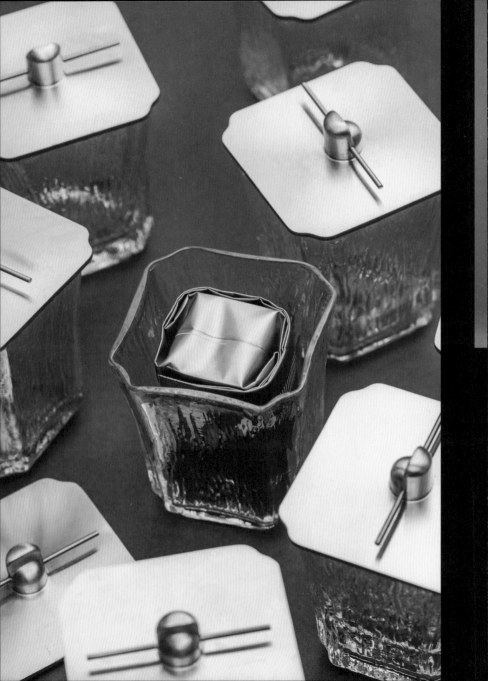

正心诚意 · 道养铭

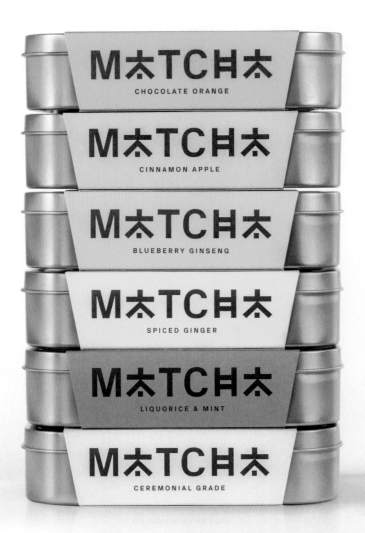

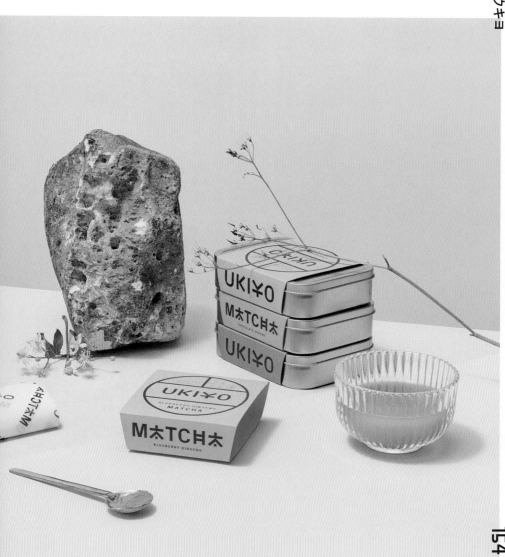

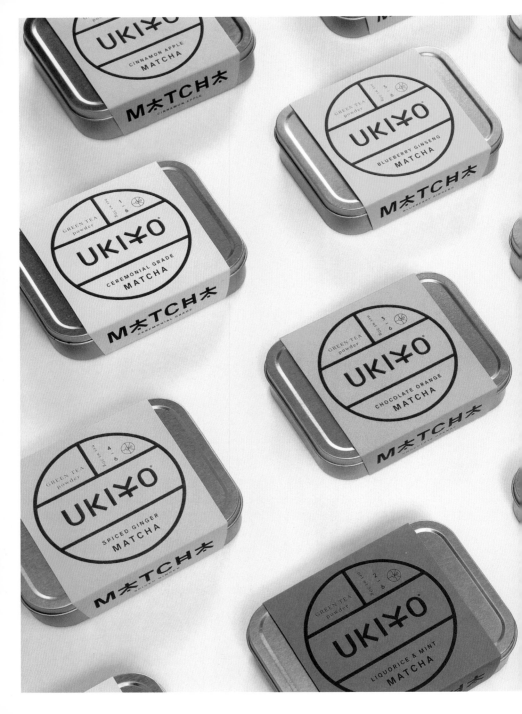

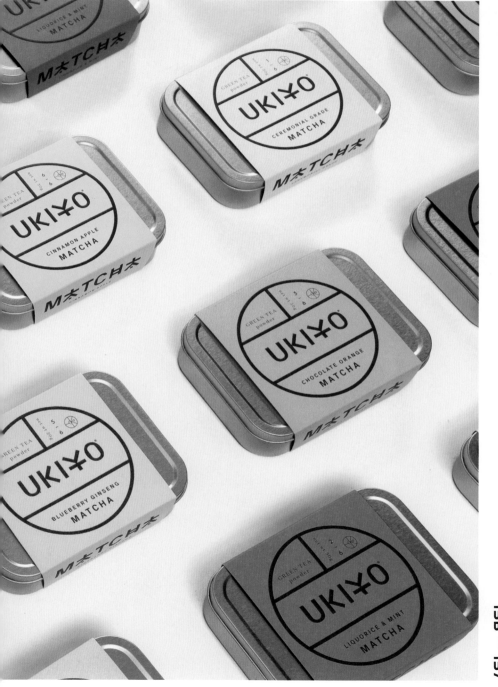

「パッケージ・デザインは、新商品を試した
くなる欲求を刺激し、よいデザインは、お
茶を楽しむ人を幸せにする」

ドットデザイン社

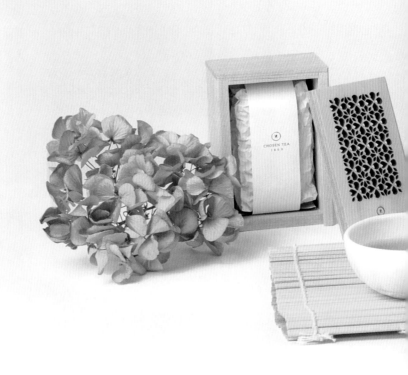

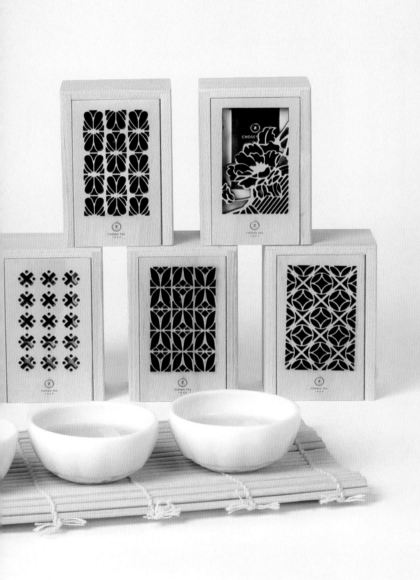

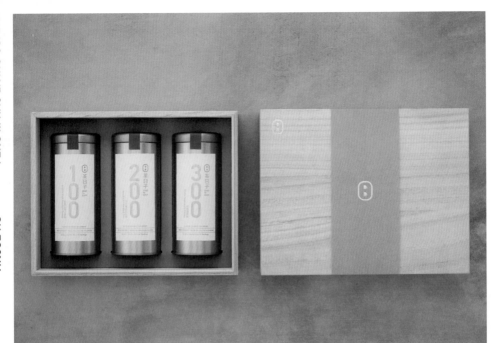

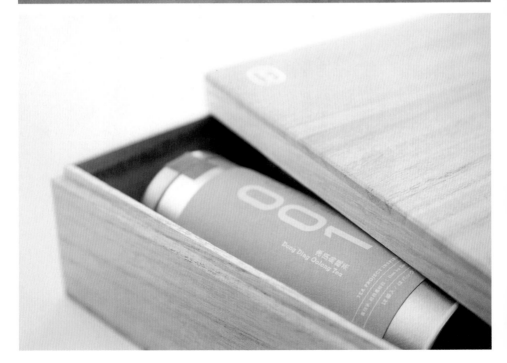

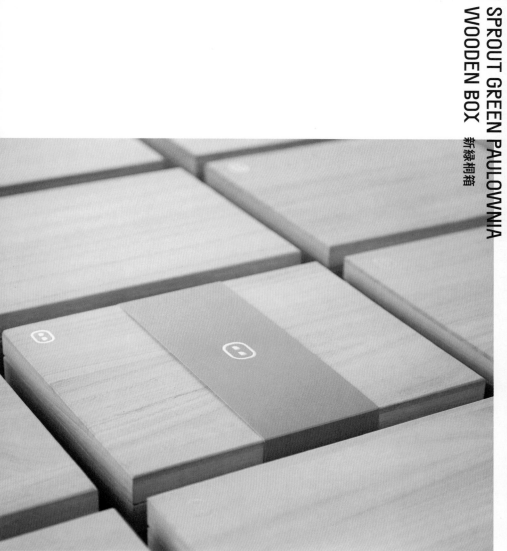

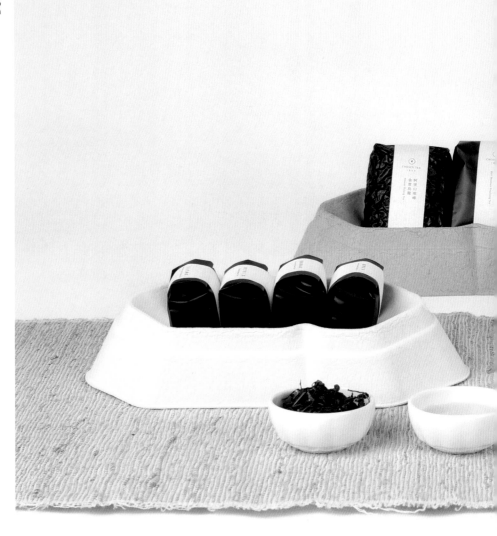

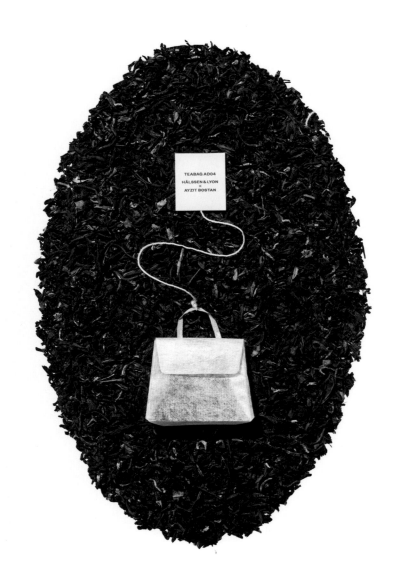

TEABAG AD04

HÄLSSEN & LYON
×
AYZIT BOSTAN

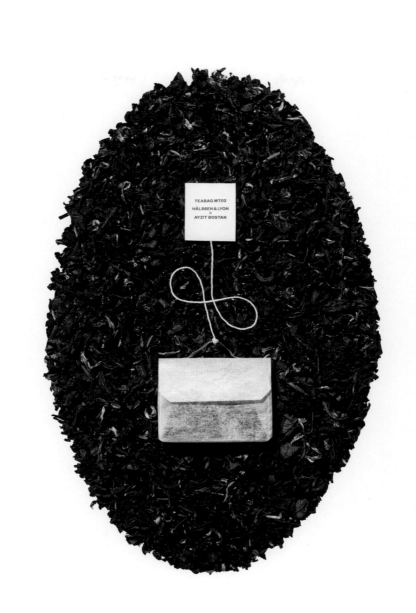

TEABAG MT02
HÄLSSEN & LYON
×
AYZIT BOSTAN

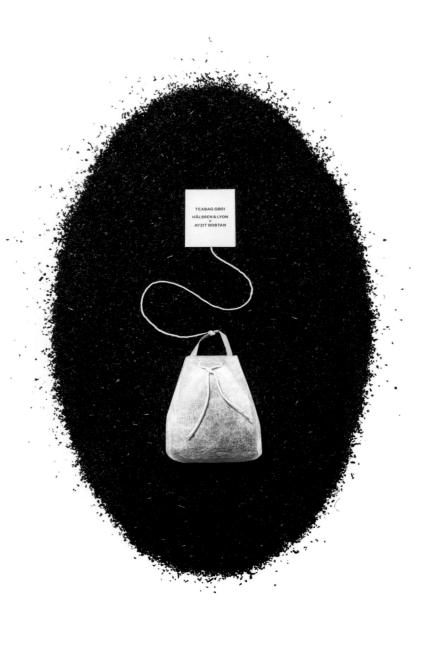

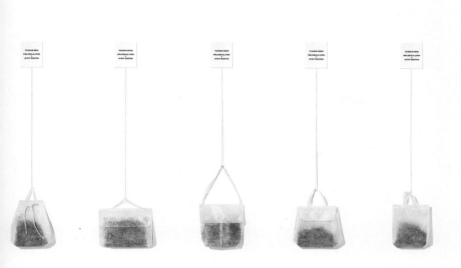

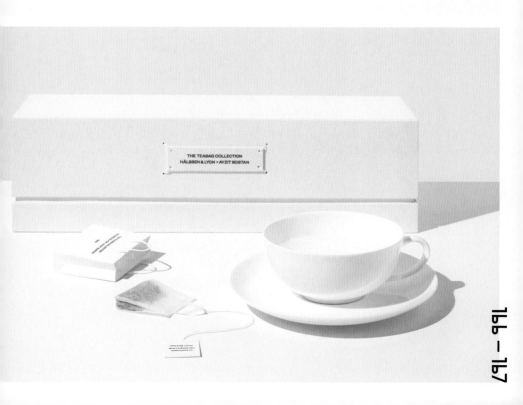

é

CLÁSICOS – FANTASÍA – INFUSIÓN

SA
Ca

SANSISANS.COM

SANSISANS

Tila
Night

SANSISANS.COM

SANSISANS.C

é

Selección de tés e infusiones

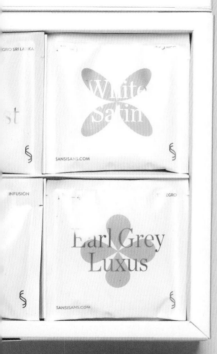
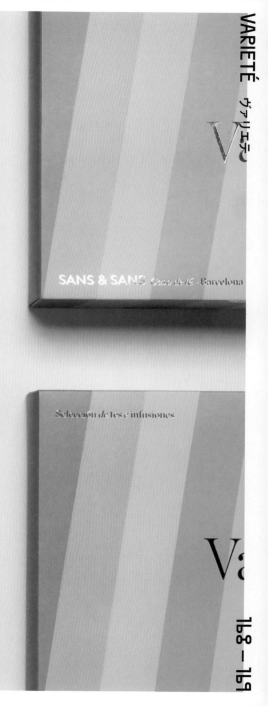

SANS & SANS *Casa de té - Barcelona*

Selección de tés e infusiones

V:

CLASICOS — FANTASIA — INFUSION

White Satin

SANSISANS.COM

Earl Grey Luxus

SANSISANS.COM

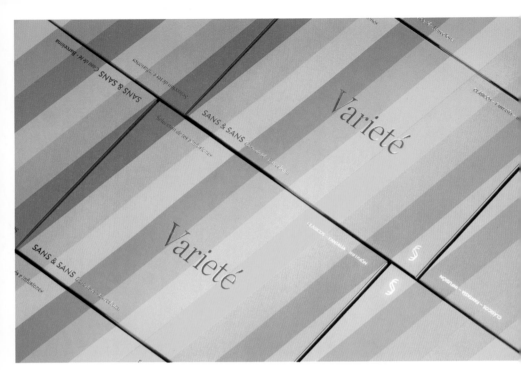

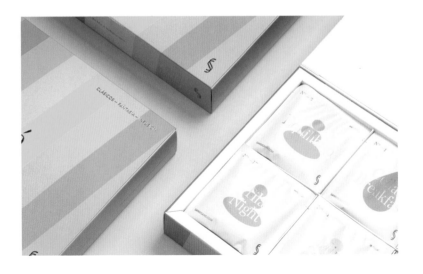

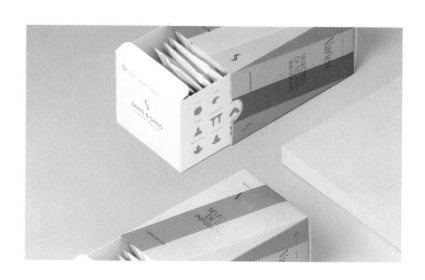

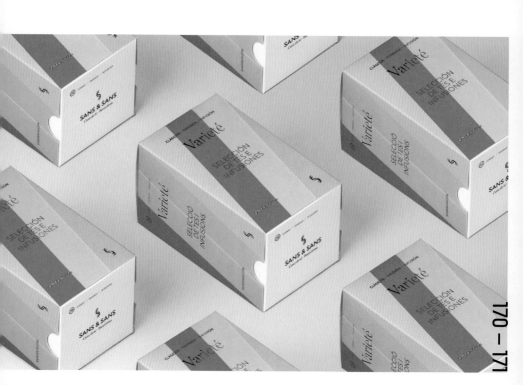

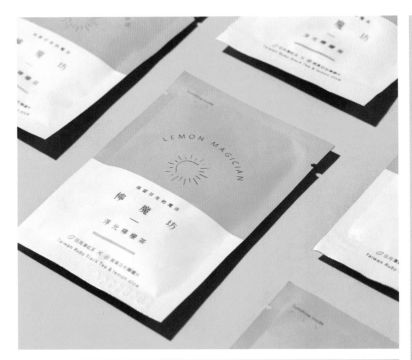

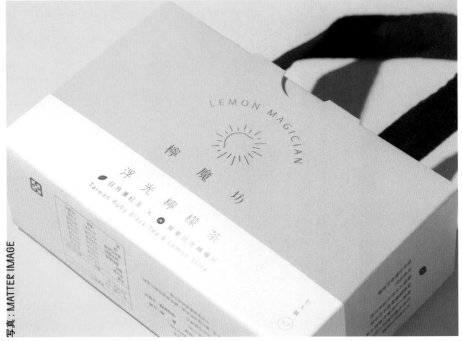

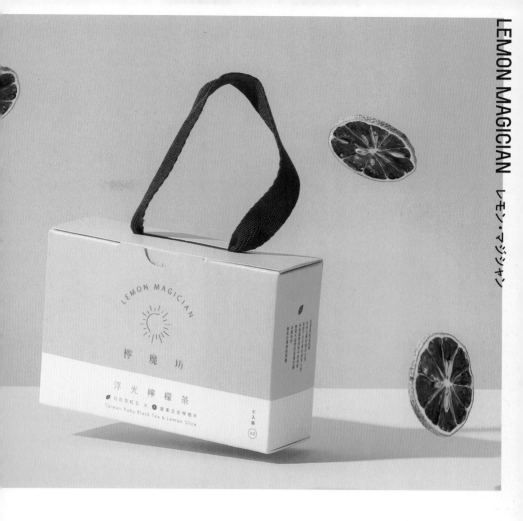

「パッケージ・デザインは、お茶の時間を
さらに魅力的で楽しくする役割を果たす」

目目和設計 STUDIO MOHO

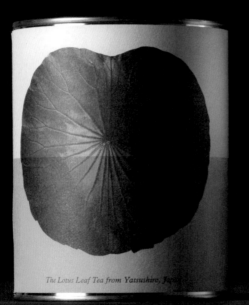

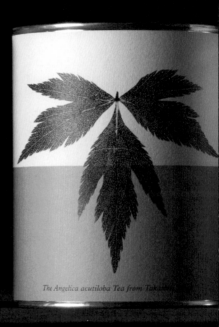

The Lotus Leaf Tea from Yatsushiro, Japan

The Angelica acutiloba Tea from Taku...

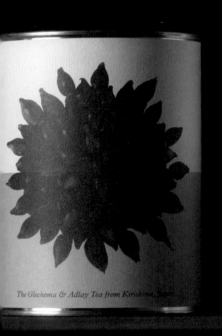

The Glechoma & Adlay Tea from Kirishima, Japan

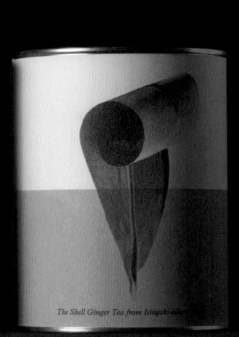

The Shell Ginger Tea from Ishigaki-island

**T2
Five**

Dessert Club

Caramel Brownie /
Creme Brulee / Hot Choc /
Mangoes & Cream /
Strawberries & Cream

Loose Leaf Teas / Tisanes

Net Wt.125g / 5.5oz

T2

Remedy Ready

Hall of Fame

Global Nomad

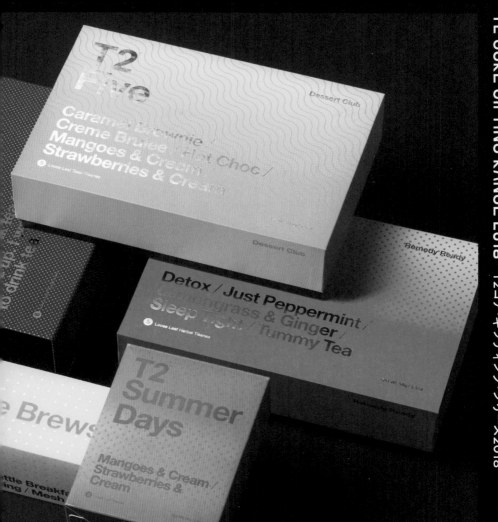

T2
Five

Dessert Club

Caramel Brownie /
Creme Brulee / Hot Choc /
Mangoes & Cream /
Strawberries & Cream

⑤ Loose Leaf Teas/Tisanes

Dessert Club

Remedy Ready

Detox / Just Peppermint /
Lemongrass & Ginger /
Sleep Tight / Tummy Tea

⑤ Loose Leaf Herbal Tisanes

NET WT. 50g / 3.5oz

Remedy Ready

e Brews

T2
Summer
Days

Mangoes & Cream /
Strawberries &
Cream

⑤

ttle Breakfa
ing / Mesh

T2
Super
Chill

T2 2L Jug-a-lot
Black / Packs A
Peach / Pumping
Pomegranate

T2
Ten Bags

T2
French Earl Grey

T2
Geisha Gen.

T2
Creme Brulee

T2
Strawberries & Cream

T2
Hot Choc

T2
Caramel Brownie

T2
Marzipan & Custard

T2

T2

T2

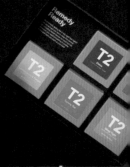

Remedy
Ready

T2

T2

T2

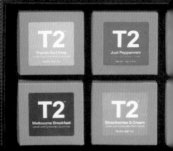

T2
Six

I was going to get
you flowers, but tea
is more delicious.

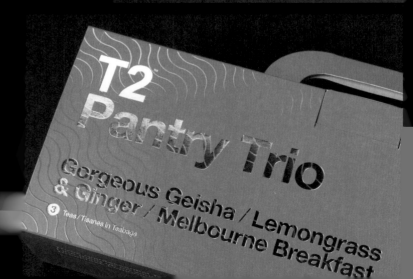

T2
Pantry Trio

Gorgeous Geisha / Lemongrass
& Ginger / Melbourne Breakfast

3 Teas / Tisanes in Teabags

T2
Stop, Drop & Brew

T2 Teamaker Aqua /
French Earl Grey /
Fruitalicious

T2
Stop, Drop & Brew

& Cream

Net Wt. 165g / 5.8oz

ose /

Net Wt. 180g / 6.3oz

T2
Five

English Breakfast /
Breakfast /

T2
Five

Detox / Just Peppermint /
Lemongrass & Ginger /
Sleep Tight / Tummy T

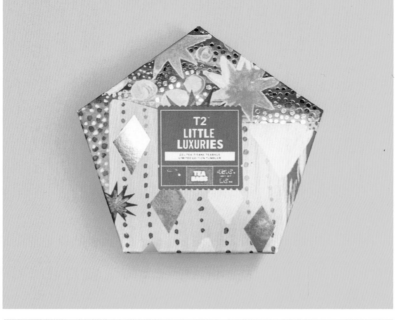

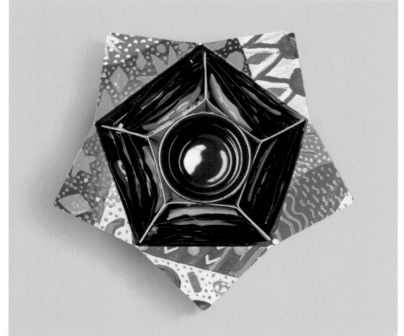

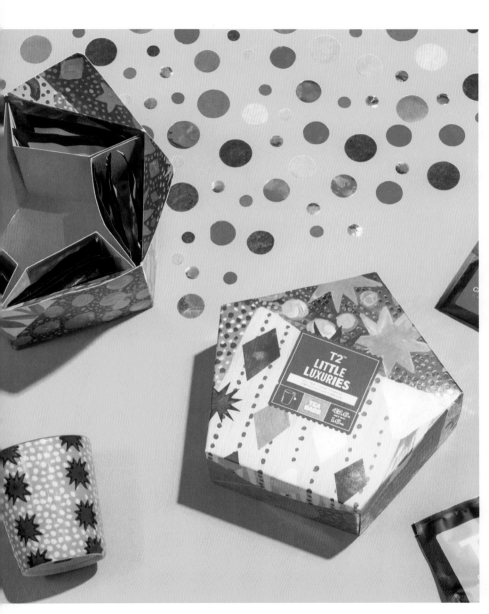

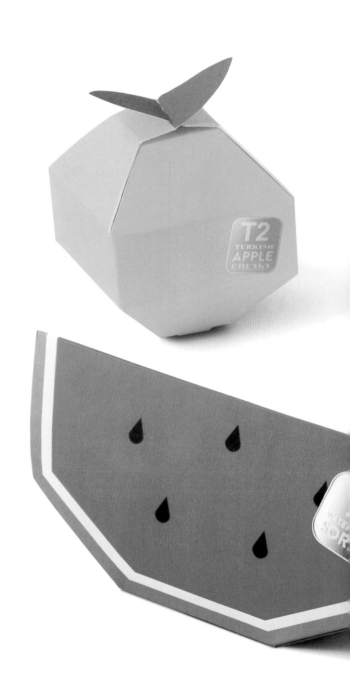

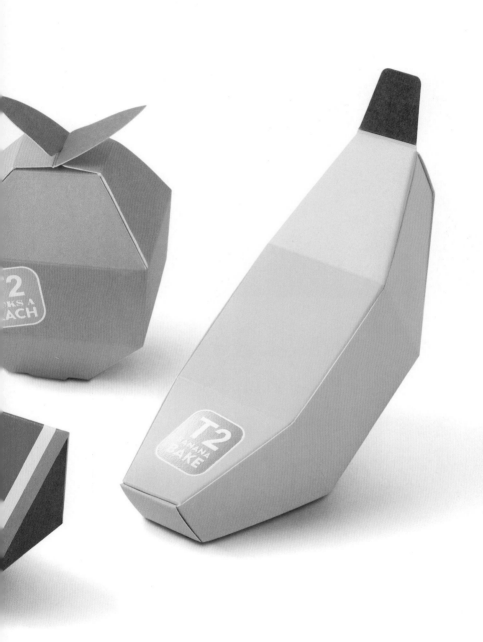

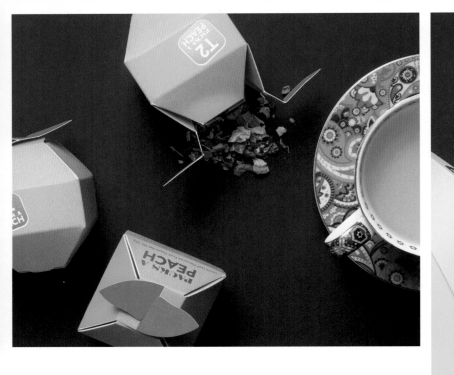

「パッケージは製品に着せる洋服だ
と思っている。それは、消費者の
注目を集めるのに役立ち、製品に
関する情報も提供する」

T2ティー

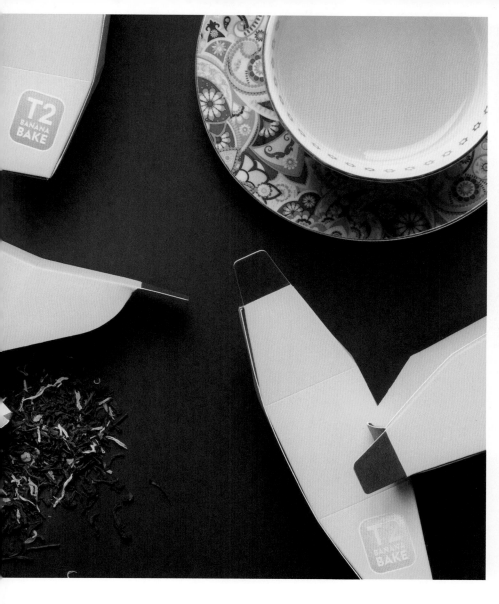

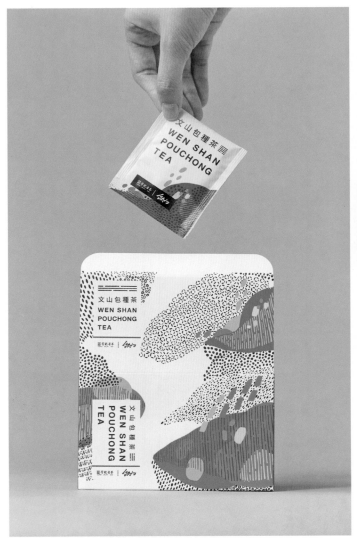

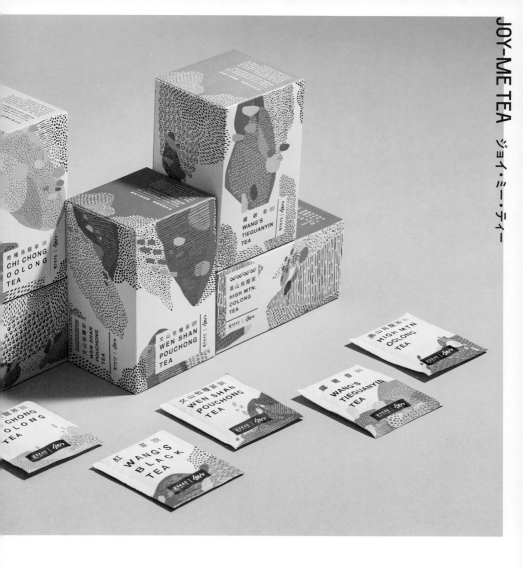

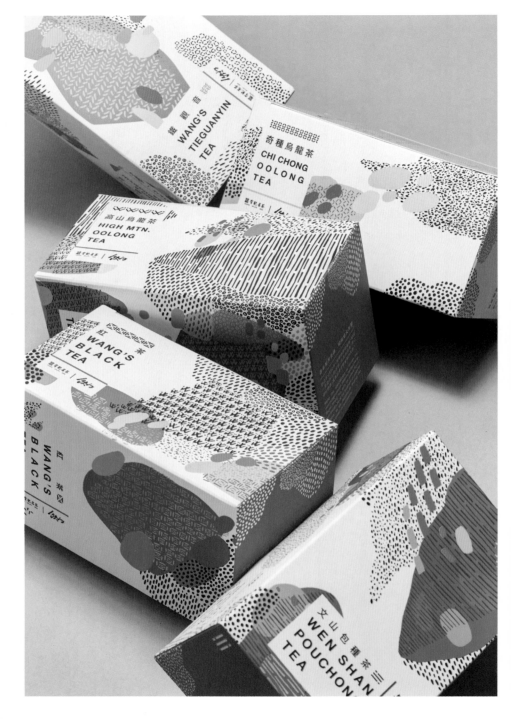

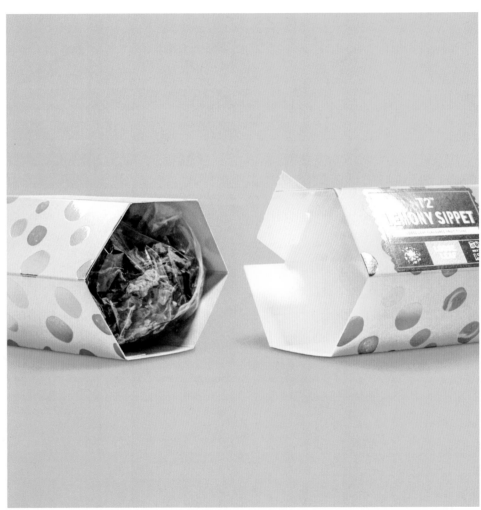

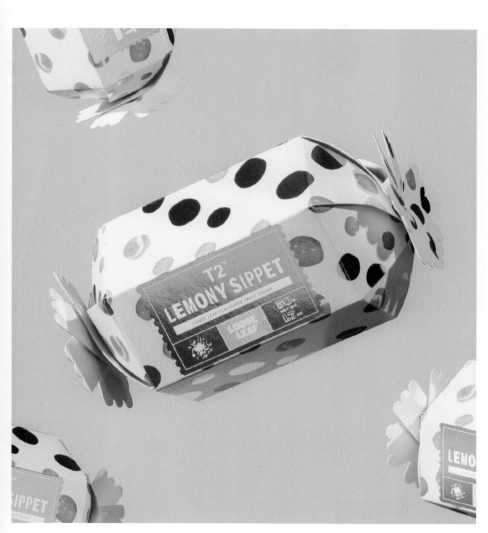

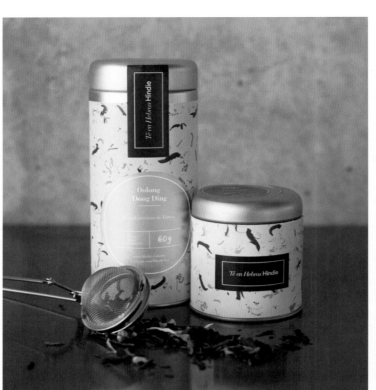

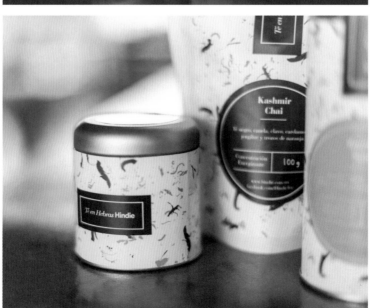

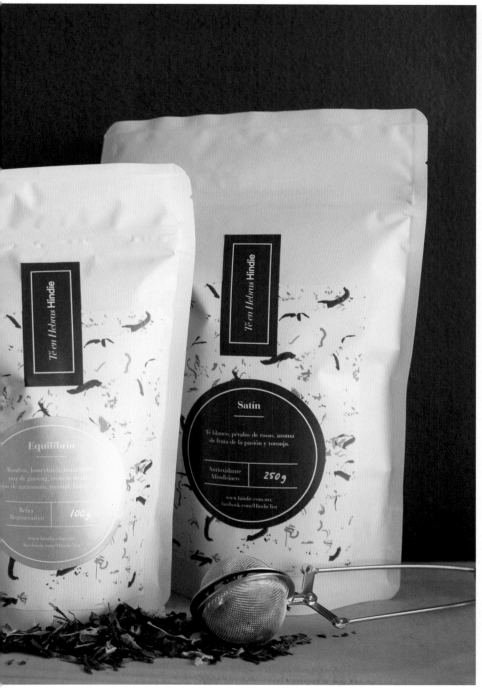

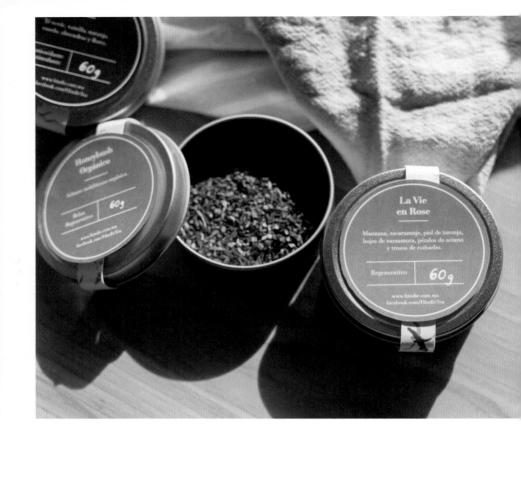

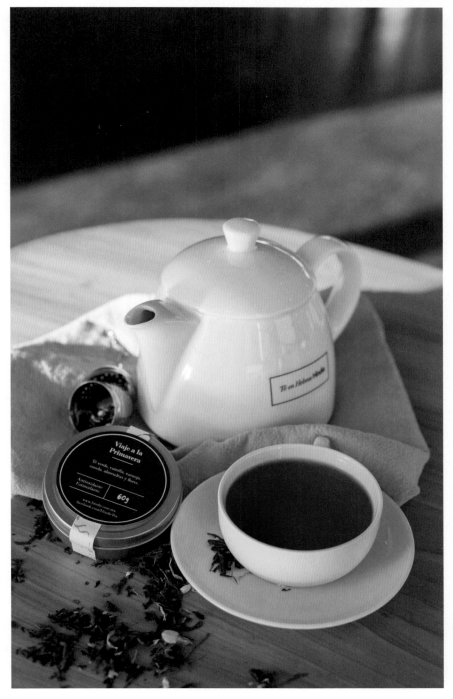

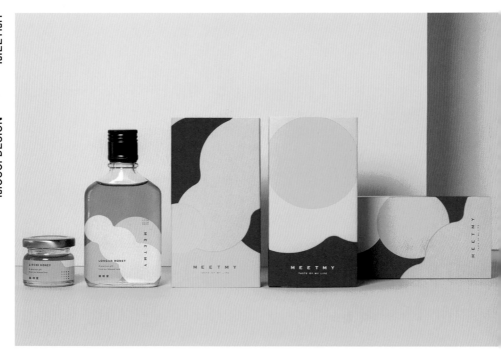

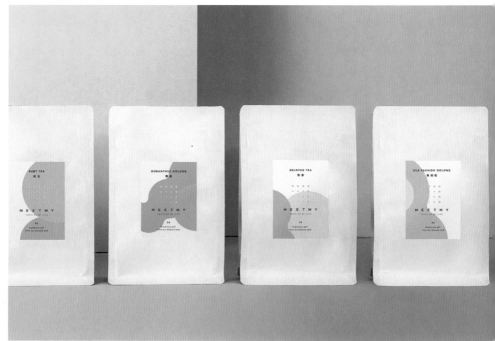

写真：Richard.C Studio / Richard Chang

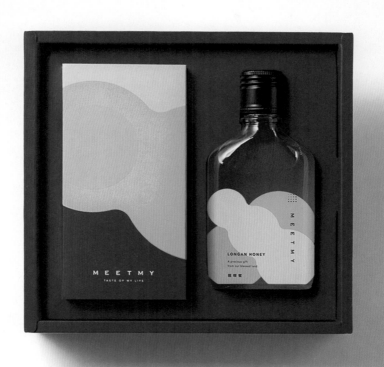

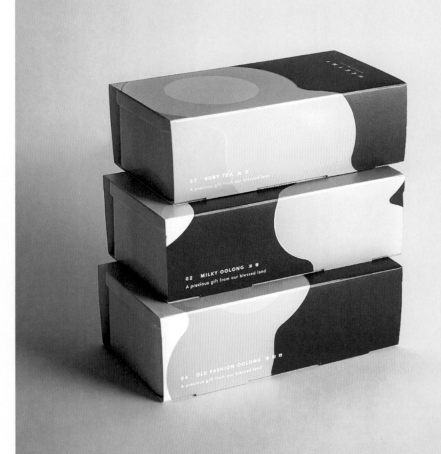

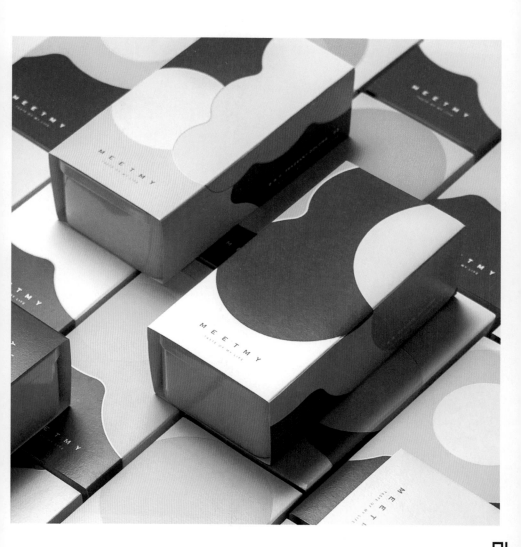

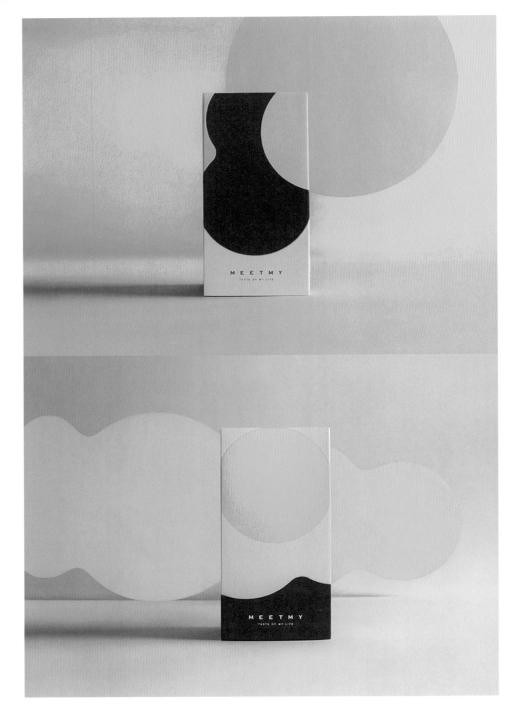

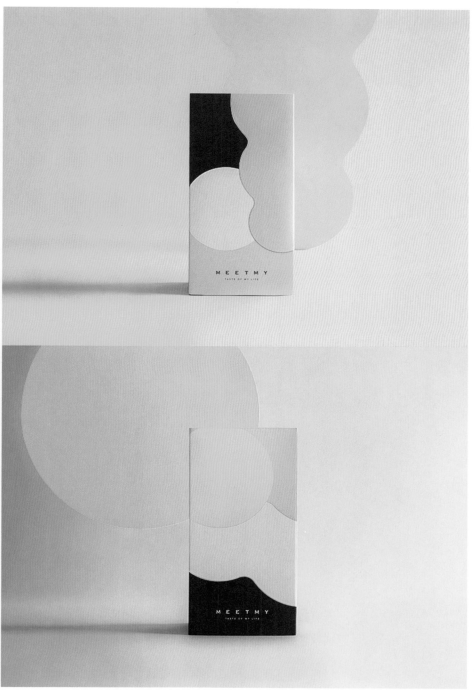

KALON
Net Wt. 50g / 1.76oz

hidden gems of tea
precious memories

flavor explo
made in taiw

KALON
Net Wt. 50g / 1.76oz

004
Sn
Silky Nectar
015

flavor exploration
hidden gems of tea
precious memories
made in taiwan

KALON
Net Wt. 50g / 1.76oz

ems of tea
precious

003
Ce
Chianti Ember
015

flavor exploration
hidden g
made in taiwan
mories

KALON
Net Wt. 50g

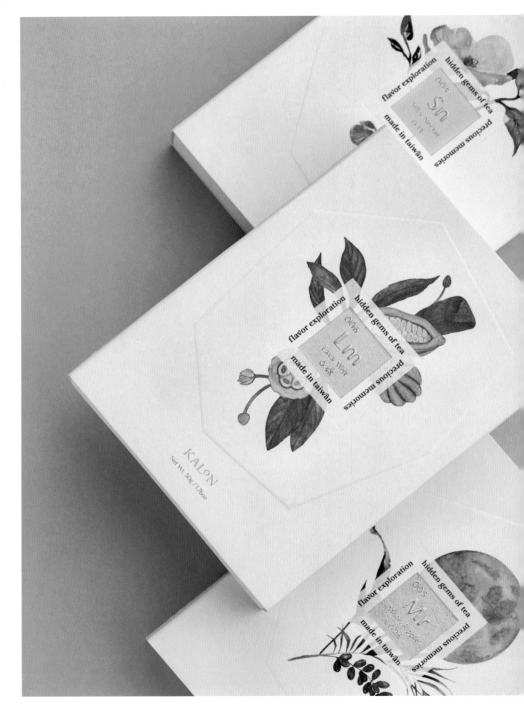

「最高の品質を実現するには、パッケージも細部に至るまでデザインする必要がある。ただの美しい箱ではなく、五感との強いつながりを生み出すことで、お茶を飲む体験の一部になる」

ヒルツ・デザイン

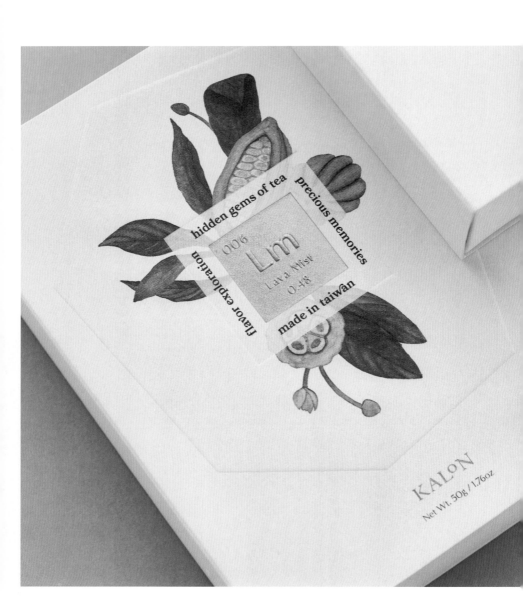

hidden gems of tea precious memories

flavor exploration made in taiwan

006

Lm

Lava Mist

O-48

KALON

Net Wt. 50g / 1.76oz

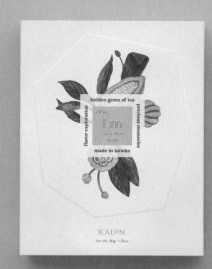

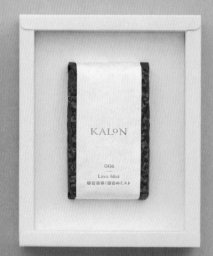

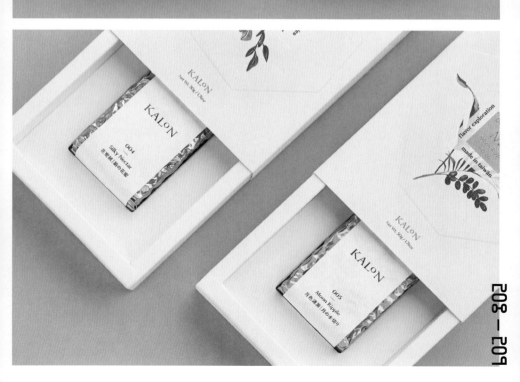

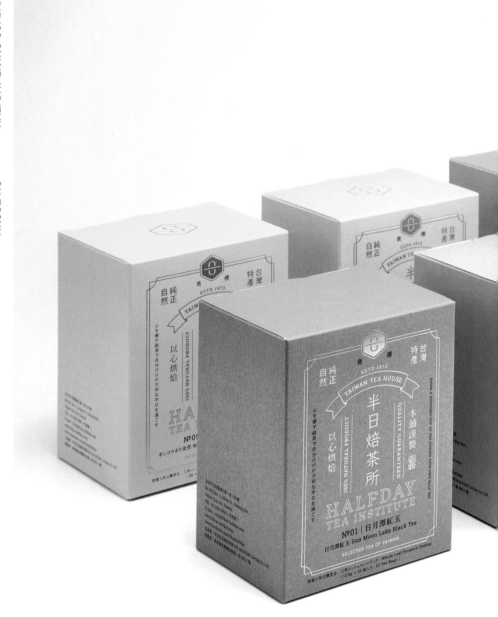

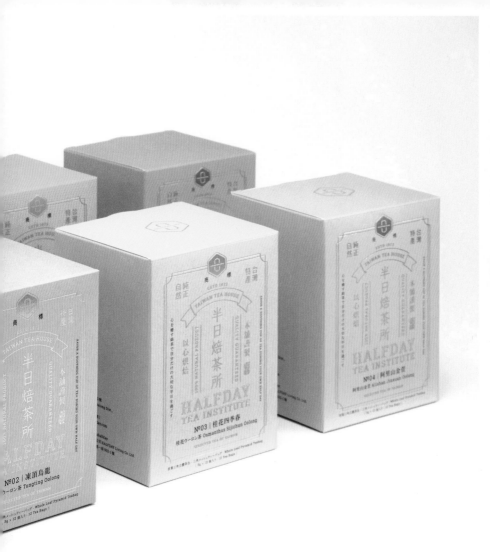

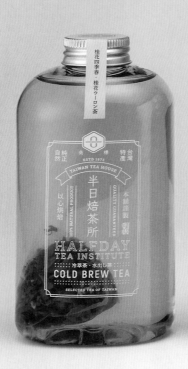
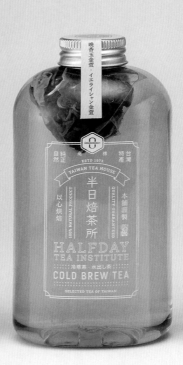
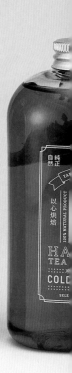

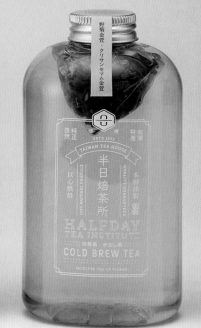

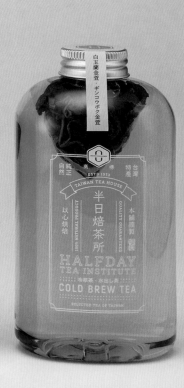

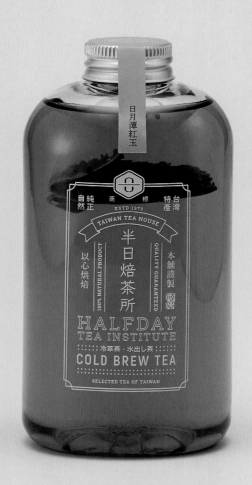

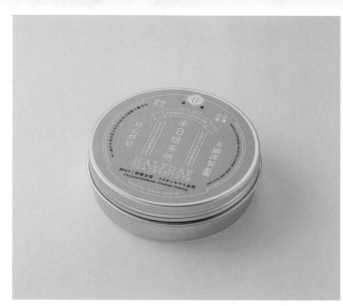

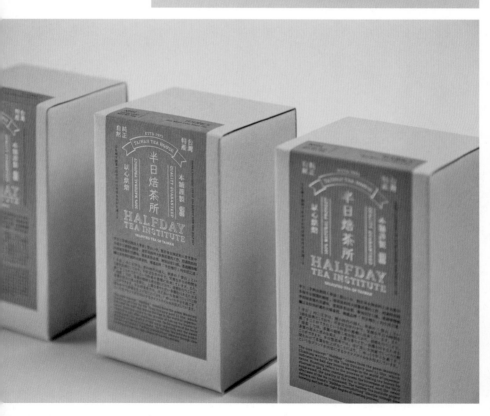

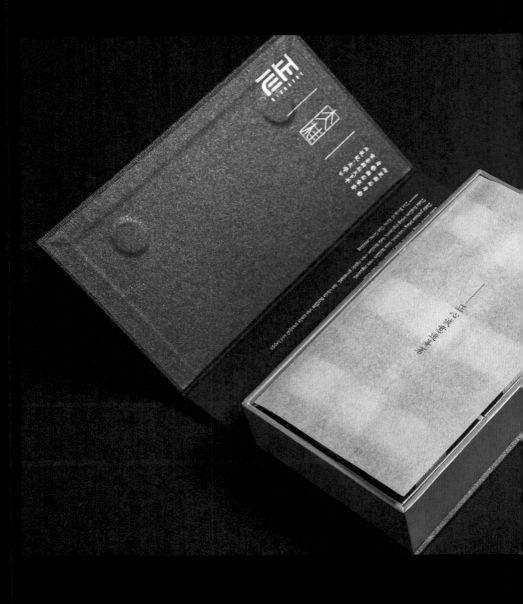

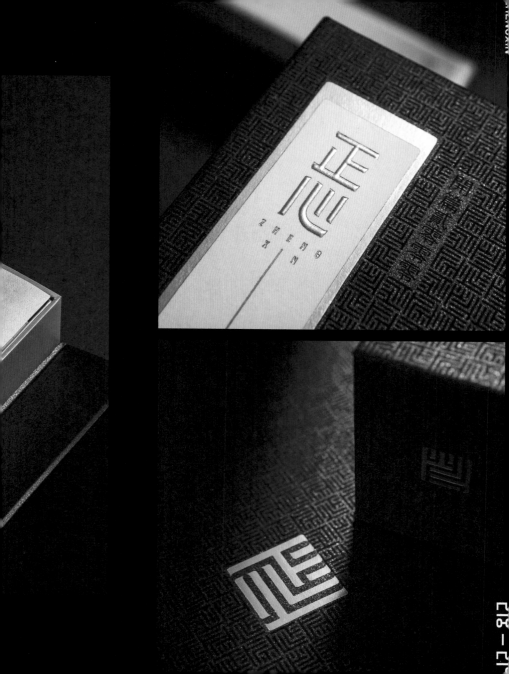

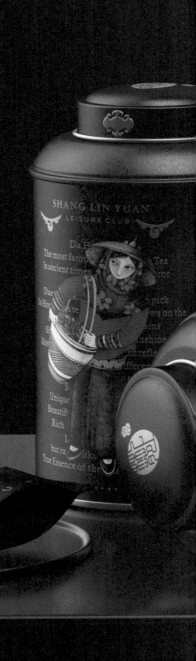

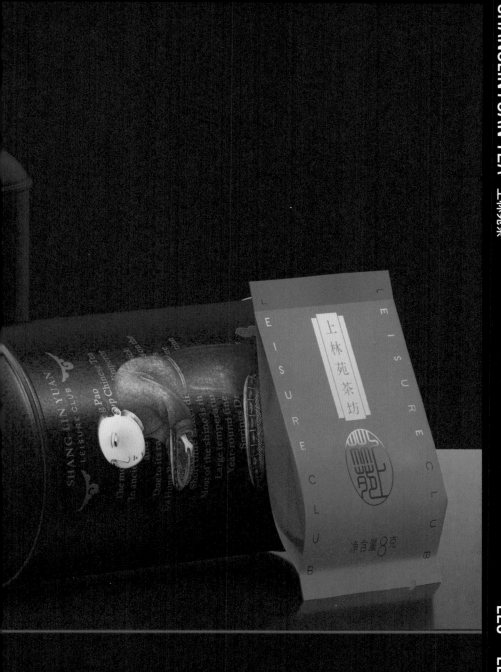

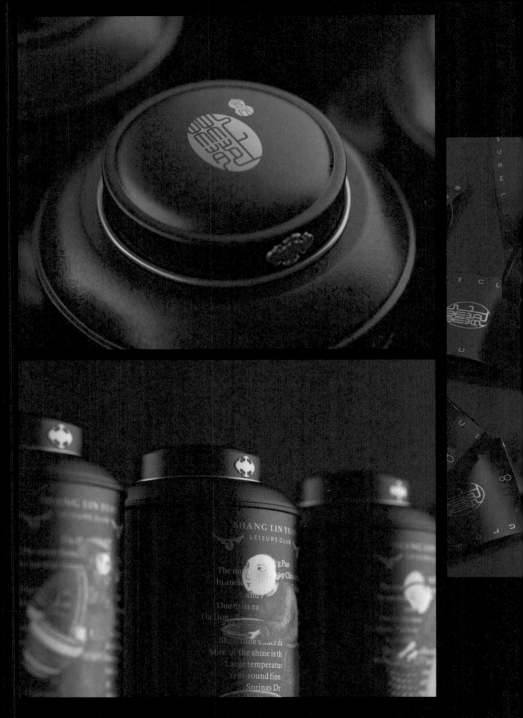

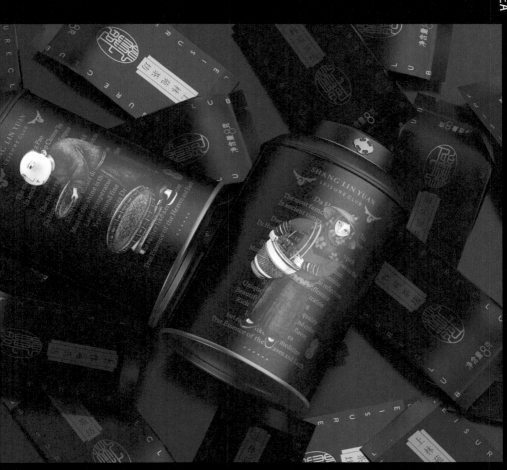

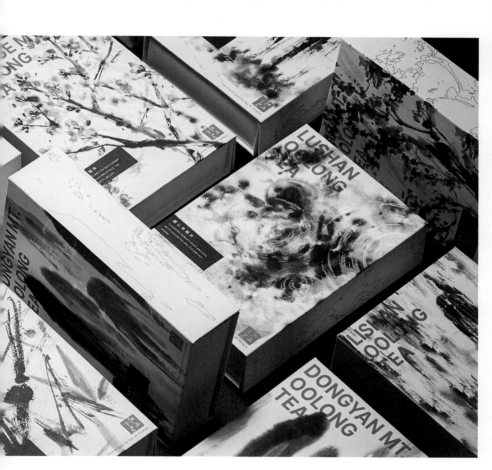

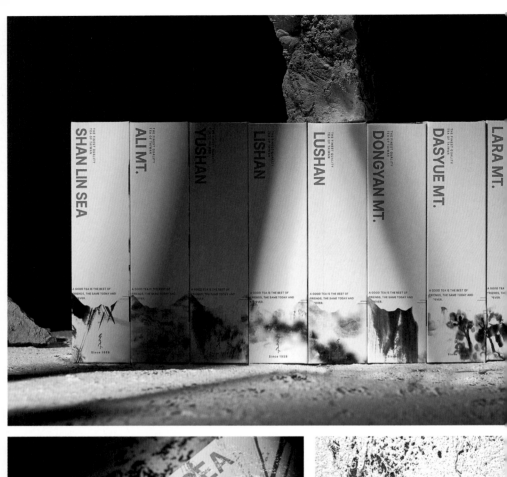

THE FINEST QUALITY TEA OF TAIWAN

SHAN LIN SEA

ALI MT.

YUSHAN

LISHAN

LUSHAN

DONGYAN MT.

DASYUE MT.

LARA MT.

A GOOD TEA IS THE BEST OF FRIENDS, THE SAME TODAY AND FOREVER.

Since 1959

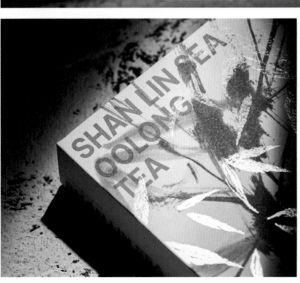

SHAN LIN SEA OOLONG TEA

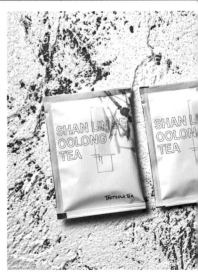

SHAN LIN SEA OOLONG TEA

SHAN LI OOLON TEA

TASTEFUL TEA

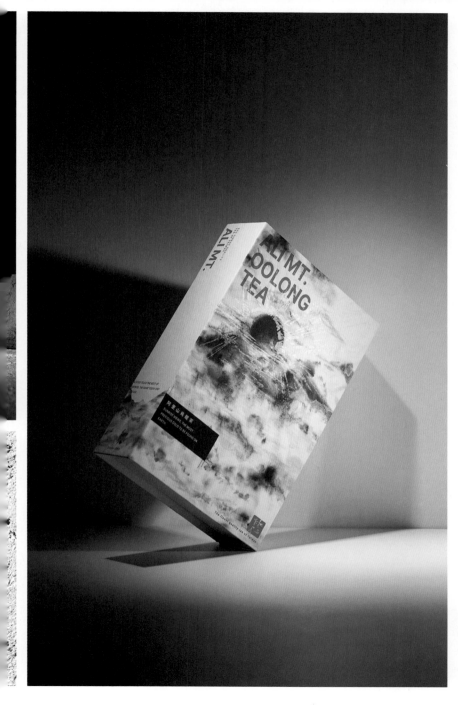

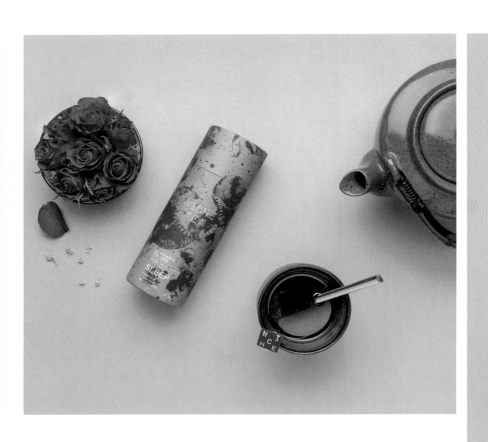

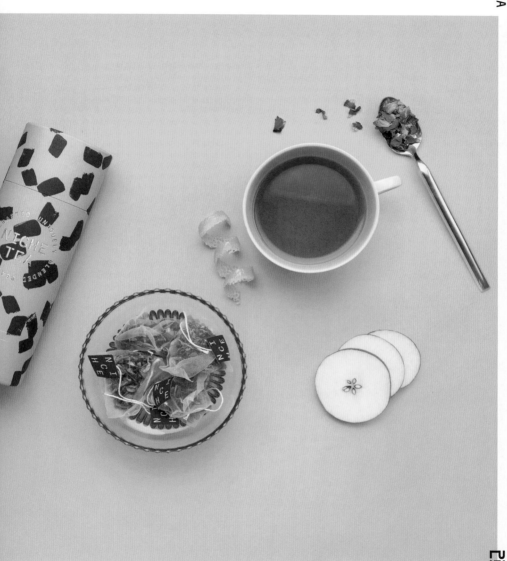

デザイン AGATHE AVETISYAN クライアント MARYTALE TEA COMPANY

イラスト：Astghik Harutyunyan 写真：Luse Avetisyan

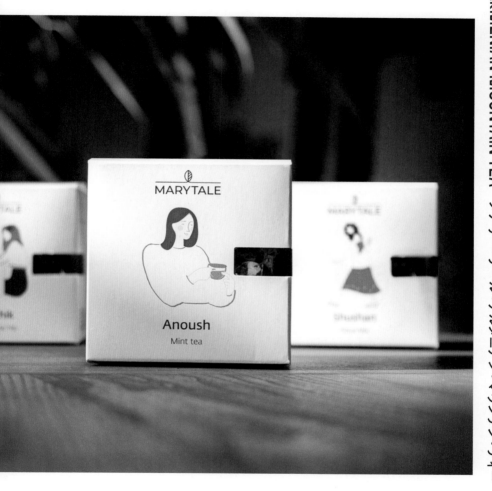

ESTEEMED TEA COLLECTI

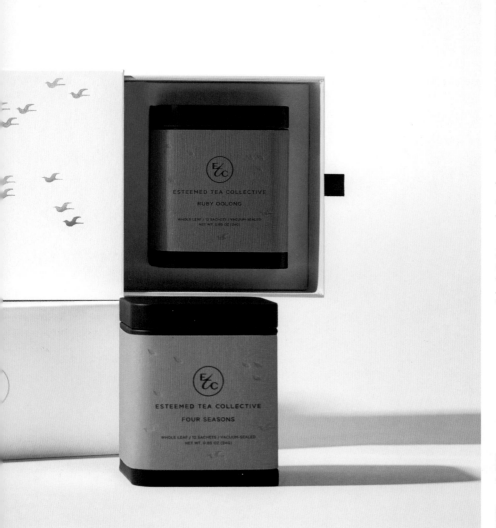

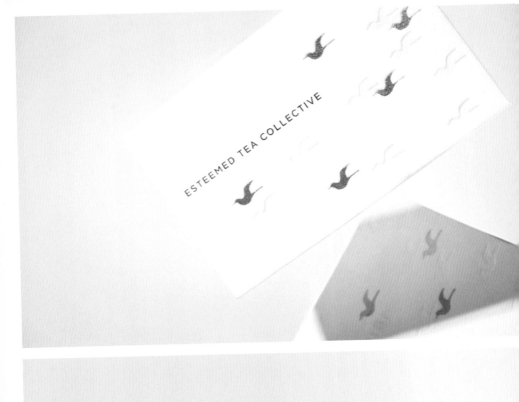

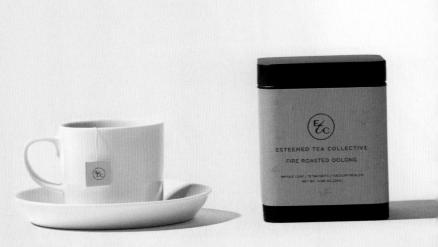

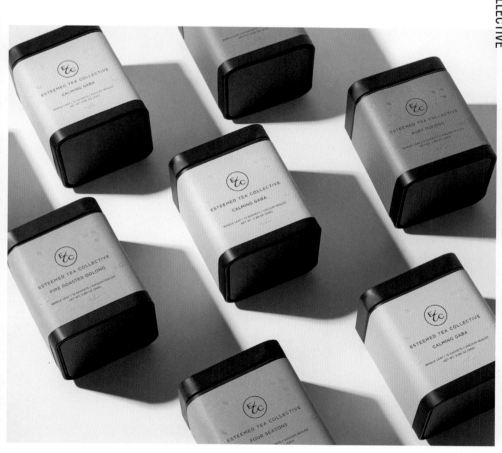

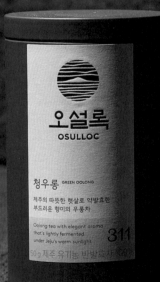
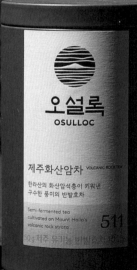

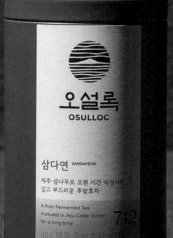

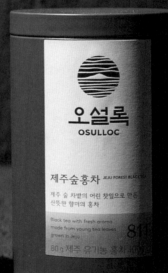

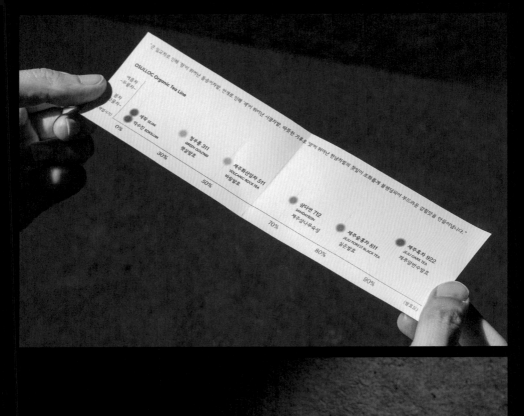

OSULLOC Organic Tea Line

세작 SEJAK
녹수건 NOKSUJIN
0%

청우롱 311
GREEN OOLONG
약살발효
30%

제주화산암차 511
VOLCANIC ROCK TEA
비월발효
50%

삼다연 712
SANDAYEON
제주삼나무숙성
70%

제주숲홍차 511
JEJU FOREST BLACK TEA
실온발효
80%

제주흑차 922
JEJU DARK TEA
제주암버숙발효
90%

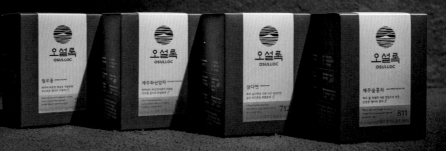

오설록
OSULLOC
청우롱

오설록
OSULLOC
제주화산암차

오설록
OSULLOC
삼다연
712

오설록
OSULLOC
제주숲홍차
811

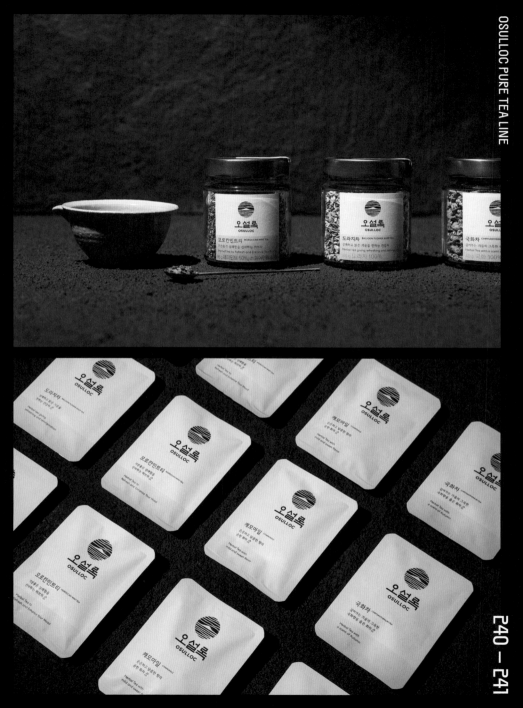

写真：MAKI Studio　コンサルティング・エージェント：Ariyasa

デザイン D4NH　クライアント DEAR TEAHOUSE

「お茶は世界で最も古くからある貴重な飲み
もののひとつ。今の若い人たちはつねに、
飲みものの選択肢を多数提示されていると
思う」

D4NH

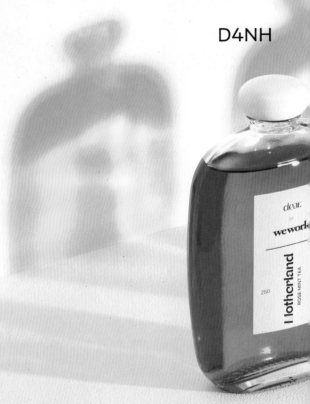

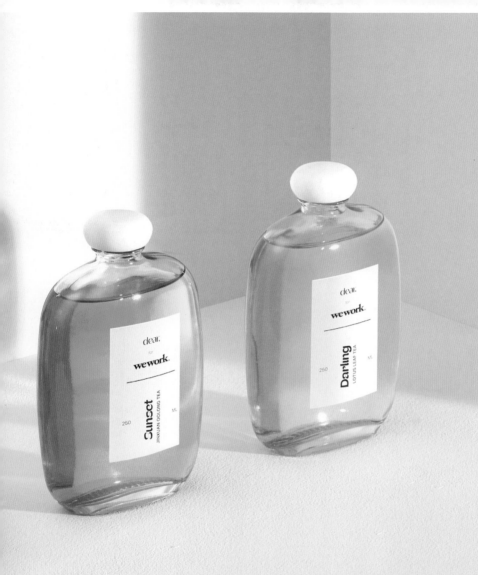

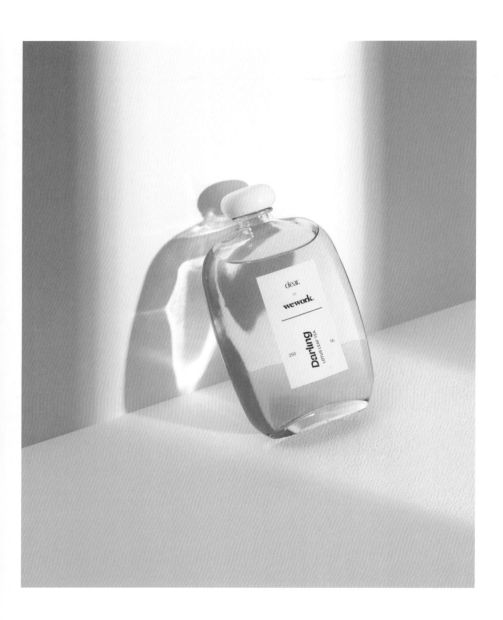

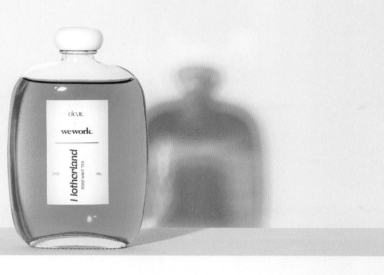

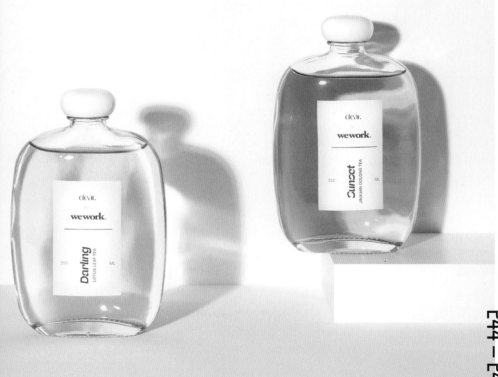

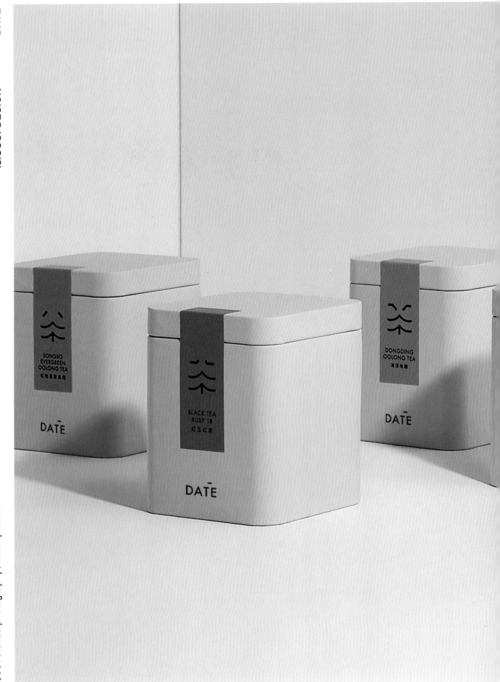

写真 : c.chao photography / Jimmy Chao

デザイン MOOCI DESIGN クライアント DATE'

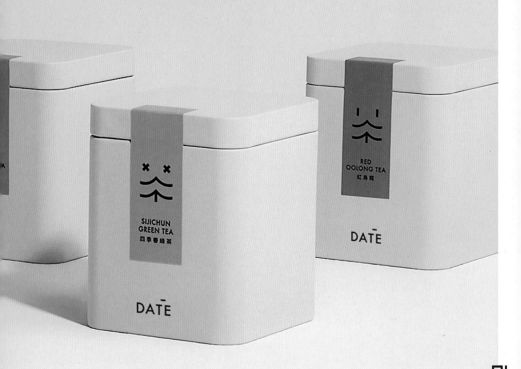

SIJICHUN
GREEN TEA
四季春綠茶

DATE

RED
OOLONG TEA
紅烏龍

DATE

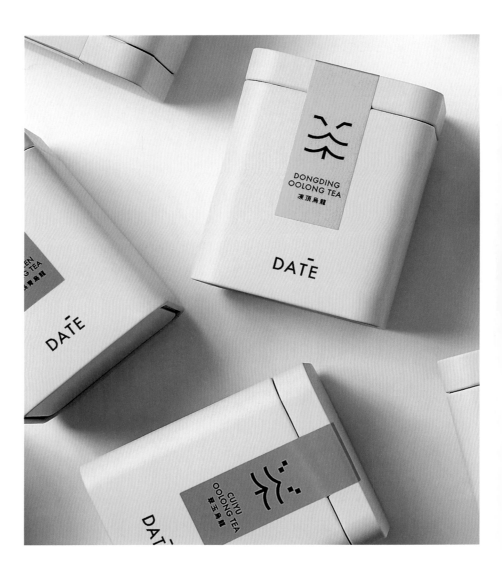

バイオグラフィー

7654321STUDIO
7654321スタジオ
7654321スタジオは、ブランドと顧客をつなぐために多彩なメディア間で視覚的なコミュニケーションを生み出す独立系統合制作スタジオ。アイデア・クリエイターであり、ストーリー・テラーであり、福建省福州を拠点とするさまざまなクライアントにデザイン・コンサルティング・サービスを提供している。

ADDLESS DESIGN STUDIO
アドレス・デザイン・スタジオ
アドレスは香港にある環境にやさしいパッケージ・デザインスタジオ。パッケージの再利用性、リサイクル性、堆肥化性を向上させる循環経済の原則に基づいたソリューションを通じて、ブランド成功の機会を提供し、美的価値観、ストーリーテリング、体験を通して消費者の心をつかんでいる。

AGATHE AVETISYAN
アガテ・アベティシャン
アガテ・アヴェティシャンは、アルメニア国立建築・建設大学を卒業したエレバン出身のデザイナー。

ALEJANDRO GAVANCHO
アレハンドロ・ガヴァンチョ
アレハンドロ・ガヴァンチョはリーズとリマの間に住むペルー人のグラフィック・デザイナー。自身の仕事について「戦略的な専門知識を持つ若い心によって強化された、細部へのこだわりとパワフルな美学のエネルギーの組み合わせ」だと定義している。

ANAGRAMA
アナグラマ
アナグラマはメキシコシティに拠点を置く、国際的ブランディング、建築、ソフトウェア、ブランド・ポジショニングを手がけるデザイン事務所。ブランド開発や商業空間の専門家たちで構成されたスタジオだ。

ATOLÓN DE MOROROA
アトロエン・デ・モロロア
アトロエン・デ・モロロアは、オリジナルのグラフィック作品制作に力を入れており、各プロジェクトの真のメッセージを、パワフルで表現力豊かなビジュアル・ソリューションによって高めている。そうすることで、そのメッセージを環境中の他のメッセージから際立たせている。

BILLYCLUB INC.
ビリークラブ社
ビリークラブは、人びとに考えさせたり、笑顔にしたり、夢を見させたりするために、強く、新鮮で、フレキシブルな視覚的アイデンティティを制作する独立系制作スタジオ。時代を超えたデザインのソフトスポットであるモントリオールで生まれたそのビジョンはグローバルであり、アプローチはコラボレイティブだ。同チームは、どんなプロジェクトでも本来の色を見つけられるようなアイデアをベースに、クライアントと制作側の両方を巻き込み、指導し、力を結集させている。

CFC
CFC
CFCは、ソウルを拠点に活動する、複数分野をまたがるデザイン&写真スタジオ。そのデザイン原則は、コンテンツを理解し、適切な文脈の中で適切な形に変換することを基本とし、思慮深く効果的なブランド体験を通じた新しい価値の創造に励んでいる。

CITRON STUDIO
シトロン・スタジオ
シトロンは、テキサス州オースティンにあるジェニファー・ジェームズ・ライトが率いるブランドデザイン・スタジオ。デザインはよきことに使われるのが一番というシンプルな考えに基づいて設立され、エディトリアル・デザインにより大麻活動家に視覚的な声を与えたり、環境に残す影響を小さくするコーヒーのパッケージを制作したりと、クライアントと協力しながらポジティブな変化をもたらしている。

COFFEE & LAUNDRY
コーヒー＆ランドリー

コーヒー＆ランドリーは、香港初のコインランドリー・カフェのコンセプトストア。洗濯物の仕上がりを待つ間、地元で淹れた最高級のコーヒーや菓子パンを楽しめるリラックス・スペースを提供している。
P. 084-089

COMMISSION STUDIO
コミッション・スタジオ

コミッションは、クリエイティブ・ディレクターのデビッド・マクファーリンとクリストファー・ムーアビーが率いるロンドンを拠点とするデザイン＆ブランディング・コンサルタント。美しくインテリジェントなデザインを制作するという野心を持って設立された同スタジオの仕事は、印刷、パッケージング、エディトリアル、広告、デジタル・メディアによって実現されている。
P. 014-023

D4NH
D4NH

D4NHは、ホーチミン市を拠点に活動するアート・ディレクターのダン・リーが所有するデザイン・スタジオ。エレガントなデザイン、思いやり、献身的な姿勢で知られ、ターゲット層に響くユニークなブランド・アイデンティティを構築している。
P. 242-245

DOT DESIGN CO., LTD.
ドットデザイン社

ドットデザインは、さまざまな職人とのコラボレーションにより、美しくデザインされた製品を生み出すために創設された。現在までにチョーズンティー1869、ホウリエングッズ、MUKKIを設立している。数々の賞を受賞したこのスタジオは、台湾の文化的生活様式からインスピレーションを得て、高品質な素材を使ったアイデアを表現している。
P. 158-159, 162-163

FORMASCOPE DESIGN
フォーマスコープ・デザイン

フォーマスコープはエレバンを拠点とするデザイン・スタジオ。その仕事はコンセプチュアルなアプローチに基づいており、チームはつねにフォルムとコンテンツの多層的な組み合わせを見いだすため努力している。それ

ぞれの課題をフォルムの観点から分析し、それを各プロジェクトの特徴的な姿勢やスタイルをつくるための基礎としている。
P. 044-047

HILLZ DESIGN
ヒルツ・デザイン

台北にあるヒルツ・デザインは、マカオ生まれのグラフィック・デザイナー、ヒオ・チェン・チョイが2018年に設立した。ビジュアル・アイデンティティ、アート・ディレクション、出版物、パッケージ、デジタル・デザインに特化した同スタジオは、デザインの価値を増幅しながらクライアントに戦略的な方向性を提供し、問題解決のための新しい視点を提供することに専念している。
P. 204-209

HOUTH
ハウス

ハウスは台北を拠点とするブランドナラティブ・デザインスタジオで、アイデア、リソース、戦略、創造性、デザインを柔軟に統合し、可能性の限界を押し広げ、クライアントのために新鮮なソリューションとストーリーを創造している。
P. 026-029

IWANT
アイウォント

アイウォントはイーストロンドンを拠点とするクリエイティブなブランディング＆コミュニケーション・エージェンシー。ブランドの創造と開発を専門とし、機能的でありながらも美しいデザインと個性が炸裂するデザインをモットーにクライアントと密に連携。双方が誇りを持てるような作品制作を心がけ、概念的思考、対話、努力を通じてそれを達成している。
P. 154-157, 228-231

JEROME AND ZIMMERMAN
ジェローム＆ジマーマン

ジェローム＆ジマーマンはメキシコを拠点とし、数々の賞を受賞している「アウト・オブ・ザ・オーディナリー」な制作会社。世界中のブランド、企業、組織のコミュニケーション戦略やキャンペーン、企業のアイデンティティ、パッケージや出版物のデザイン、印刷物の制作を行っている。
P. 064-065

KOREFE
KOREFE

KOREFEは、コーレ・レッペによるプロダクト・イノベーション、ビジュアル・デザイン、デジタル・デザインの開発ユニット。同スタジオは、デザイナー、技術者、開発者、コンセプショニスト、インテリア・デザイナーのスキルと経験を統合することにより、ブランドが顧客とコミュニケーションをとり、交流するための新しい方法を模索している。

P. 164-167

LE BÉNÉFIQUE (IDYLLE SARL)
ル・ベネフィック（イディール社）

ル・ベネフィックは、珍しい地元産のハーブをブレンドした結果生まれた、完全に職人の手による信じられないほど美味な茶。湯で煎じた瞬間、その深い自然が最も貴重な風味を消費者に提示し、自然と結びつけてくれる。

P. 160-163

LUIZA MAXIMO
ルイザ・マキシモ

ルイザ・マキシモ はブラジル出身で、2018 年にエスタード・ド・ミナスジェライス大学でグラフィック・デザインの学士号を取得したグラフィック・デザイナー兼水彩画家。インフィニート・カフェのパッケージ・プロジェクトが第13回ブラジル・グラフィックデザイン・ビエンナーレで取り上げられている。余暇には日常的なものの美しさを探求し、表現している。

P. 096-099

LUMINOUS DESIGN GROUP
ルミナス・デザイングループ

ルミナス・デザイングループは、アテネを拠点とするストーリーテリング・スタジオ。ブランディング、アイデンティティ、制作ディレクション、印刷、デジタル・デザインが専門。目的を持って仕事をすることを重視し、情熱を持ってあらゆるプロジェクトに取り組み、表現力豊かで大胆で革新的なコミュニケーションを生み出している。意義深いデザイン・ソリューションを通じて、ブランドのビジョンに力を与えている。

P. 116-119

LUNG-HAO CHIANG
ルン-ハオ・チャン

ルン-ハオ・チャンは、特に食品・飲料業界における、ビジュアル&パッケージデザインを通じたストーリーテリングを好む。また、製品のコンセプト化、コピーライティング、マーケティングを専門としている。

P. 060-065, 048-055, 164-167

MANUAL
マニュアル

マニュアルは、サンフランシスコを拠点とするデザイン&ブランド・コンサルタント企業。ブランドの物語、グラフィック・デザイン、アート・ディレクション、マテリアル・クラフトを思慮深く応用することで、意義深いインパクトを生み出している。先見性のあるクライアントと提携し、大胆なアイデアを美しく表現されたアイデンティティと経験に変換し、認知度と理想に基づく価値を創造する。

P. 056-059

MOOCI DESIGN
ムーチ・デザイン

ムーチ・デザインは台北を拠点とし、「唯一無二の」ブランドストーリーを伝えることに特化したブティック企業。同スタジオのプロセスの鍵は、クライアントのニーズを理解することであり、リサーチと観察を通してクリエイティブなデザイン・ソリューションを構築し、あらゆるブランド価値を確実に輝かせることである。

P. 198-203, 246-248

NOMO®CREATIVE
ノモ®クリエイティブ

さまざまなバックグラウンドを持つ経験豊富な人材で構成されているノモ®クリエイティブは台湾が拠点。簡潔で現代的なデザインを得意とし、ユニークでありながらも独特のイメージを放ちつつ文化や人間性との関わりの中で境界のない旅を創造している。同スタジオは、プロセスの隅々まで探求し、すべての作品にそれぞれの輝きかたがあると信じている。

P. 138-141

NOSIGNER
NOSIGNER

NOSIGNERは、より希望に満ちた未来に向けて変化を促すソーシャル・デザインの活動家集団。有意義な関

係を形成するためのツールとしてデザインを活用する同スタジオは、建築、プロダクト、グラフィック・デザインなど、各デザイン分野において最高のクオリティを追求し、複数分野をまたがる戦略を生み出している。
P. 174-175

ORCHIDEA AGENCY
オルキデア・エージェンシー
オルキデアは人と地球を大切にする持続可能なブランドを扱うブランディング・デザイン・エージェンシー。現代のソーシャル・カルチャーに取り組みながら視覚的に魅力的なブランドのコンサルティング、デザイン、サポートを行っている。
P. 030-031

PICA PACKAGING DESIGN LAB
ピカ・パッケージングデザイン・ラボ
ピカ・パッケージングデザイン・ラボは、北京を拠点とするハイエンドなパッケージデザイン・スタジオ。美学の追求、中国文化の遺産、クライアントのビジネス上の要求を組み合わせて流行の作品を提示することで、クライアントが短期間に市場シェアを獲得し、繁栄することを支援している。
P. 220-223

REQUENA OFFICE
レケナ・オフィス
アンドレス・レケナが率いるレケナ・オフィスは、バルセロナを拠点とするグラフィック・デザイン＆ビジュアル・コミュニケーション・スタジオ。ブランディング、パッケージ、出版を専門としている。
P. 024-025, 168-171

RHYTHM INC.
リズム株式会社
東京を拠点に、ブランディング、デザイン、アート・ディレクションを展開。顧客の課題やニーズを明確にした上で、プロジェクトごとに最適なソリューションを提供することを心がけている。
P. 100-103, 110-115

RICE CREATIVE
ライス・クリエイティブ
ライス・クリエイティブはホーチミンを拠点とするブランディング＆クリエイティブ・スタジオ。広い視野と正確

なビジョンを持った多文化チームで構成されている。卓越したアイデアで大胆なブランドに付加価値を与え、強力なソリューションを、高い評価を得た技術により確信を持って提供している。
P. 060-063

SATURNA STUDIO
サトゥルナ・スタジオ
サトゥルナ・スタジオはグローバルな視野を持つクリエイティブ・スタジオ。その手法は、クライアントのプロジェクトをさらに発展させるための創造性と戦略に富んだ、厳選された効果的コンポーネントで構成されている。
P. 142-147

SAVVY STUDIO
サヴィー・スタジオ
ニューヨークとメキシコシティを拠点とするサヴィー・スタジオは、クライアントと消費者の間に永続的な絆を生み出すブランド体験を開発することに専念している。同チームは、アーティストやデザイナーと密に協力するさまざまな専門家で構成され、グローバルな競争力のあるビジョンを備えた革新的なクリエイティブ・ソリューションを提供している。
P. 194-197

SERI TANAKA
田中せり
東京を拠点にブランディング、ビジュアル・アイデンティティ、広告、パッケージ・デザインを専門とするアート・ディレクター兼グラフィック・デザイナー。
P. 086-089

SHI JIAN TEA CO., LTD.
SHI JIAN TEA 十間茶屋
台湾の5代目茶業家であり生産者でもあるフランコと、クリエイティブ・ディレクターのブレンダが設立したSHI JIAN TEA 十間茶屋は、茶とデザインを融合させ、ミニマムでありながらモダンなブランド・アイデンティティと控えめなエレガンスを表現。台湾茶の素晴らしさを体験してもらうためのユニークな機会を消費者に提供している。
P. 148-149

studio fnt
スタジオfnt
スタジオfntはソウルを拠点とするグラフィックデザイン・スタジオ。印刷、インタラクティブ、デジタルメディア、パッケージなどのビジュアル・アイデンティティとデザインワークを専門としている。その創造的なアプローチは、迷走している断片的な思考を収集し、整理し、適切な形に変換するという作業をベースにしている。
P. 090-095

STUDIO FREIGHT
スタジオ・フレイト
スタジオ・フレイトは新しい現実を採用し、エレガンスを追求することを含むコアセットの原則に基づいて構築された独立系ブランド＆デジタルデザイン・スタジオ。コロンバスとニューヨークを拠点に、わかりやすいが強く印象に残る作品を生み出すことで、クライアントの成長を支援している。
P. 124-128

STUDIO MOHO
目目和設計
目目和設計は、国内外の企業、組織、個人、自主的なプロジェクトのためのビジュアル・ストーリー・テラー兼ストラテジストとしての役割を果たす、複数分野にまたがるクリエイティブ・オフィス。
P. 172-175

STUDIO NA.EO
スタジオNA.EO
スタジオNA.EOはグラフィック、イラストレーション、インタラクティブ・インタフェース、出版、展覧会企画など、デザインの方向性が全く異なるクリエイティブなメンバーで構成されている。アート、ファッション、建築、音楽、文学、教育などさまざまな分野で活動している。
P. 066-067

STUDIO NARJBT
スタジオNARJBT
1994年に設立されたスタジオNARJBTは、ビジュアル・アイデンティティ、出版物、ポスター、書籍、展覧会、ウェブサイト、アプリなどで大胆で遊び心のあるアプローチを採用しているチェコのグラフィックデザイン・スタジオ。数々の賞を受賞している。カルロヴィ・ヴァリ国際映画祭、写真家ジョセフ・クーデルカ、アンビエンテ・

グループ、プラハ市などに長年に渡り協力してきた。
P. 068-069

SWEAR WORDS
スウェアワーズ
スウェアワーズは、メルボルンにある制作スタジオ。世界トップ・レベルの製品のブランディングやパッケージ制作を、優れた担い手たちとともに行っている。の中小規模の飲食業者にサービスを提供することに重点を置き、自身をあまり真剣に考えない。こうした哲学をその親しみやすいデザインに反映したいと考えている。
P. 074-077

T2 TEA
T2ティー
メルボルンで生まれ育ったT2ティーは、紅茶の世界をひっくり返すことに喜びを感じ、消費者を旅に連れだすような茶をつくることが大好き。遠近問わず旅をし、地球上のあらゆる場所から最高のフレーバーを調達している。オーストラリアを代表する紅茶の小売店として、国内最大級の品揃えのプレミアムティー、香り高い紅茶、茶器を販売している。
P. 176-187

TEAM CIRCORE CO., LTD.
圈點設計
圈點設計は台北とソウルを拠点に、ブランド・インサイト、戦略、デザインを専門とするクリエイティブ・エージェンシー。市場調査に基づいてデータを分析し、消費者の需要を把握することで効果的なソリューションを提供。創造性とデザイン思考の文脈の中でアイデアやコンセプトの開発につなげている。
P. 188-191, 224-227

TEINY TABLE
テイニーテーブル
テイニーテーブルは、マカロンやチーズケーキなどの自家製デザートを、中味と同じくらい楽しげなパッケージに入れて販売している仁川のデザートカフェ。
P. 082-085

VINCDESIGN
ビンク・デザイン
ビンク・デザインは香港にあるブティック・デザインスタジオ。ブランディング、オンライン、印刷メディアに

おけるクリエイティブなソリューションを提供してい
る。2014 年に設立され、幅広いデザイン分野を提
供するまでに成長。その一方で、その有名なパーソ
ナル・サービスを維持している。創造的で戦略的な
思考の経験を持つチームは、説得力のある意義深い
アイデアを提供することが可能だ。
P. 120-123

WERNER DESIGN WERKS, INC.
ワーナーデザインワークス社
ワーナーデザインワークスは、米国中西部に根ざす、
小さなデザイン会社。20 年以上の歴史を持つ同チー
ムは、デザインのシンプルさ、誠実さ、実用性への
こだわりなどを通じて国際的にも大きな影響を与えて
きた。強力なビジュアル言語とサウンド・デザインの
ソリューションを組み合わせ、商業だけでなく文化に
も影響を与える仕事を創造することを心がけている。
P. 104-107

YINJUE HO
インジュエ・ホー
台湾を拠点に活動するデザイナーのインジュエ・ホー
は、「春の花に囲まれた海を見下ろす家に住みたい」
と考えている。
P. 160-161, 210-215

謝辞

本書の編集に多大な貢献をしてくださった全デザイナー、スタジオ、企業に感謝いたします。また、貴重なご意見・ご支援を賜りました制作関係者の皆様、そして、制作過程全体を通して洞察とフィードバックを惜しみなく提供してくださったクリエイティブ業界のプロフェッショナルの皆様にも感謝申し上げます。最後に、本書には記載されていませんが、舞台裏で具体的な情報提供をしてくださった皆様の努力と継続的なご支援にも感謝いたします。

憩うためのパッケージ・デザイン
コーヒーとお茶

2021年9月25日　　　初版第1刷発行

編　者　　　ヴィクショナリー (VICTION:ARY)
発行者　　　長瀬 聡
発行所　　　株式会社 グラフィック社
　　　　　　〒102-0073
　　　　　　東京都千代田区九段北1-14-17
　　　　　　Phone: 03-3263-4318
　　　　　　Fax: 03-3263-5297
　　　　　　http://www.graphicsha.co.jp
　　　　　　振替 00130-6-114345

制作スタッフ

翻　訳　　　　　　　和田侑子
カバーデザイン・組版　石岡真一
編　集　　　　　　　ferment books
制作・進行　　　　　南條涼子 (グラフィック社)

ISBN978-4-7661-3495-7 C3070

Printed in China